KB144041

손지민의 캘리그라피

캘리그라피 & 그림의 기초구성

손지민 지음

백산출판사

작가의 말

시선은 이미지(그림. 사진)에서 문자로 흐른다.

본 교재는 기존의 글씨만을 다루던 교재가 아닌
글씨와 이미지(그림, 콜라주 등)의
조합을 중점으로 두고 만들었습니다.

이미지는 눈에 바로 띄어 유인하는 힘이 강하며
하나의 의미로 간단히 전달되는 힘이 있습니다.
이 이미지에 캘리그라피가 들어갈 경우
배열구도가 복잡해질 수 있으므로
문제가 되는 화면구성에서 그림과 글씨의 패턴을
다양한 예시 작업물로 구성해 보았습니다.

구도의 이론보다 더 중요한 것은
얼마나 많이 작업해 보느냐 하는 것입니다.
구도에 얽매이거나 한 가지 구도로만 작업하다 보면
진부하고 도식화된 느낌에 정체될 수 있으므로
새로운 시도와 경험의 반복이 쌓이다 보면
자신만의 구도와 감각이 나올 것입니다.

저 역시 구도의 전문가가 아니므로
이 책에 제시한 구도들을 하나의 고정된 답이나 패턴으로는 여기지
말아 주실 것을 당부 드립니다.
좋은 구도에 대해 고정화시킬 필요는 없으며 주어진 작업화면 안에서
최선의 선택을 하는 것과 선택의 폭을 좀 더 확장시켜 나가는 것에
의의가 있을 것입니다.
작업하는 분들의 의도가 들어간 작품이니만큼 어떤 구도가 좋다는
절대 기준은 없음을 다시 한번 전합니다.

여러분들의 캘리그라피와 그림 작업이
더 즐겁고 자유롭기를 바랍니다.

Contents

1장 17가지 구도

여백이란

"시각적으로 휴식을 제공하는 공간"

여백이란, 화면구성의 빈 공간을 말한다.

반드시 흰색일 필요는 없으며 공간 안에서 글씨, 그림 등의 요소가 없는 모든 공간을 말한다.

여백은 남은 공간이 아니며 타이포그라피, 사진, 일러스트레이션 등과 같이 중요한

구성요소이다. 여백은 작업 시 반드시 고려해야 할 사항이다.

여백이 많을 경우 사물이 부각되지 않으며, 여백이 없는 경우 그림이 답답해 보일 수 있다.

> "
>
> 지면 속의 여백은, 중요한 비즈니스 중에 간헐적으로 나누는
> 담소나 농담 또는 배회나 산책과 같다.
>
> "
>
> – 스위스. 야콥부르크하르트

여백의 중요성

- 숨 쉴 수 있는 여유를 제공한다.
- 디자이너의 의도를 가진 긍정적 공간이다.
- 입체적 공간으로 생동감 있는 레이아웃을 만든다.
- 시선을 집중시켜 주목성을 높인다.
- 화면 구성요소의 조화를 유도한다.

참고
문헌

홍영일, 디자인을 완성하는 레이아웃과 그리드: 여백편, 미진사

17가지 구도

1. 첫 번째 구도(왼쪽 아래)

메인 이미지를 왼쪽 아래 공간에 배치하는 구도

이 구도는 많이 활용하는 구도이다.

구도의 성격을 분석해 보면,

첫째, 그림과 공간 구분이 명확하다.

둘째, 그림의 위치가 한쪽으로 치우쳐 있어 나머지 공간 활용이 자유롭다.

셋째, 그림을 기준으로 글씨 배치에 따라 그림을 포함한 공간 전체의 방향감이 달라진다.

- 가장 일반적으로 사용이 되며 다른 구도에 비해 안정감이 높은 구도
- 주목률이 높은 구도
- 인쇄물, 광고 등에 자주 사용되는 구도

동일한 구도에서 그림을 중심으로, 글씨의 위치에 따라 화면의 공간 크기와 그림의 방향감이 달라진다.

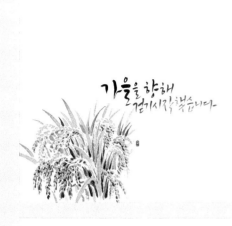

그림과 글씨의 전체적인 방향감이 위쪽을
향하게 하여 나머지 공간들은 광활하게
살리고 있는 구도

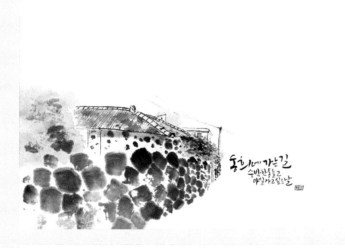

그림의 대각선 방향에 따른 거리감과 배
치된 글씨의 조합으로 나머지 여백에 대
한 상상력을 풍부하게 만들어 준다.

그림을 기준으로 수평으로 나열된 글씨가
안정감을 준다.

2. 두 번째 구도(왼쪽 위)

메인 이미지를 왼쪽 위 공간에 배치하는 구도(떠 있는 구도)

시선이 상단으로는 무한 확장되는 공간을 연상할 수 있지만 하단 쪽은 제한되어 보인다.
따라서 이 구도는 화면 외부로 공간 확장성이 약해보이는 구도적 특징이 있다.
하지만, 화면에 배치되는 그림에 따라 공간의 확장성은 달라질 수 있다.

- 눈에 띄는 도구
- 시각적인 느낌이 강한 도구
- 안정감은 약간 떨어지는 구도이나 깊이를 더하는 구도
- 넓이보다는 원근감 및 높이를 강조하기에 좋은 구도

—
그림이 같은 위치에 놓여진다고 해서 동일한 느낌을 주는 것은 아니다.
그림 및 글씨에서 지각되는 느낌에 따라 구도는 다른 분위기로 보여진다.

그림을 작게 배열하여 멀리 있는 풍경처럼 원근감을 느낄 수 있는 구도

화면 상단에 일부분만 표현된 그림을 따라 배열된 글씨로 전체적인 높이가 강조되어 보이는 구도

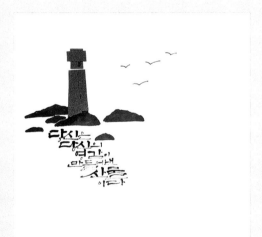

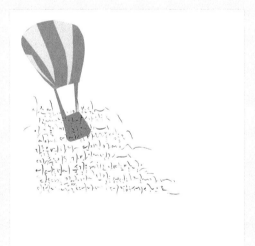

강한 두 컬러의 매치로 시선을 집중시킨 후 글씨의 배치와 작게 그려진 새들로 원근감과 리듬감을 살리는 구도

그림과 글씨의 배치가 좁아 안정감은 떨어져 보이나 시각적인 느낌을 강조해주는 구도

3. 세 번째 구도(오른쪽 아래)

메인 이미지를 오른쪽 아래 공간에 배치하는 구도

일반적으로 우리의 시각은 왼쪽에서 시작해 오른쪽으로 이동하는 방향에 익숙해 있다.
마치 글씨를 쓸 때 왼쪽에서 오른쪽으로 출발하는 것처럼 말이다.
이 구도는 역방향의 구도이다. 화면상 왼쪽 공간이 넓어 보여도, 시선은 오른쪽으로 나가려는
심리 때문에 왼쪽공간을 크게 지각하지 못한다.

- 시원하고 깔끔한 구도
- 안정감이 있는 구도
- 그림이 오른쪽 아래에 그려진 상태에서 글씨의 배치에 따라 다양한 느낌을 표현할 수 있는 구도

—
이 구도는 변화가 큰 구도는 아니지만, 그림의 색감과 글씨 크기 및 배치에 따라 좀 더 다양한 변화를 추구할 수 있다.

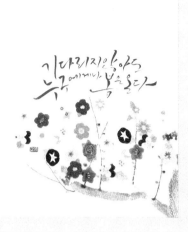

다양한 색감과 대각선 방향으로 뻗어가는
그림이 활동적이지만 다소 불안정해 보일
수 있는 부분을 글씨의 배치로 안정감 있게
정리한 구도

다소 심심할 수 있는 그림에 굵고 큰 글씨
의 배치로 재미를 더한 구도

평온한 느낌의 그림 옆에 귀여운 글씨체
를 배치하여 안정적인 느낌과 귀여운 느
낌을 동시에 표현한 구도

4. 네 번째 구도(오른쪽 위)

메인 이미지를 오른쪽 위 공간에 배치하는 구도

이 구도는 오른쪽 상단에 무게감을 주는 구도로, 방향의 흐름과 시선이 하단으로 향하는 특징이 강하다. 하단공간을 크게 활용하기 좋은 배치이다. 이 구도의 변수는 예시 작업처럼 그림이 상단의 한 측면을 가로질러 한 면을 완전히 점유할 경우, 시선의 흐름은 하단으로 확실하게 정리된다. 하지만 그림이 화면 안쪽으로 배치될 경우는 무게 중심축이 달라지면서 전체 공간흐름에 많은 변화가 생긴다.

- 높이가 강조되며 적당한 긴장감이 느껴지는 구도
- 시각적인 느낌이 강한 도구
- 안정감은 약간 떨어지는 구도이나 깊이를 더하는 구도

—
이 구도는 상단 그림을 중심으로 하단공간을 확실하게 활용하려 할 때 자주 활용하는 구도이다.
그림의 무게 비중에 따라 나머지 공간과의 균형, 변화를 잘 조절해야 한다

상단의 일부분만 노출되는 이미지는 긴장감과 상상의 여지를 남기며, 여기에 적정한 글씨의 배치로 시각적인 느낌을 더할 수 있다.

상단의 짙고 연한 먹색 그림과 글씨의 뭉침으로 평온해 보이지만 시각적인 느낌이 강한 구도

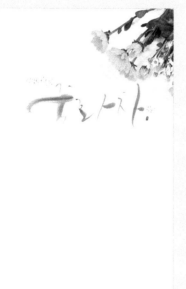

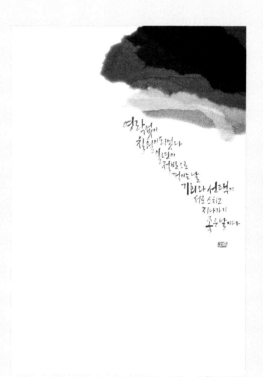

화면 상단에 일부분만 표현된 이미지여도 공간 활용 및 글씨의 배열에 따라 안정감 있는 느낌을 줄 수 있다.

짙은 컬러의 상단을 따라 정리된 글씨 배열로 시각적인 느낌을 주는 구도

5. 다섯 번째 구도(가운데 위)

메인 이미지를 가운데 위 공간에 배치하는 구도

직설적이며 심플한 구도이다. 좌, 우 대칭 공간으로 통일감이 강한 구성이지만 변화가
적은 특성이 있다.

- 가장 정직한 구도
- 그림이 배치된 구도에서 글씨 배열을 가운데에 넣어야 안정되어 보이는 구도
- 그림이 작으면 글씨가 예뻐 보일 수 있는 구도
- 반대로 그림이 클 경우 약간 불안정해 보이는 구도

이 구도는 그림을 강하게 어필하고자 할 때 자주 활용하는 구도이다.

중앙 상단에 강한 색의 이미지와 진한 글씨가 상하로 나란히 배열되어 군더더기 없는 심플한 구도

큰 그림이 중앙 상단에 배치되면 시각적 효과가 크지만 다소 불안정해 보일 수 있는 부분은 작은 글씨로 보완한 구도

측면적 방향 전환과 곡선의 변화로 인해 단조로운 구성에 변화를 주고 있는 구도

그림과 글씨가 형식상 수직적 관계를 보이지만 글씨의 좌, 우, 측면 방향감이 강해 보이는 구도

6. 여섯 번째 구도(가운데 아래)

메인 이미지를 가운데 아래 공간에 배치하는 구도

그림을 하단에 배치하는 경우는 그림에 무게감을 실어 상단공간을 살리려는 구도로 특히 한두 개의 그림을 강조하고자 할 때 많이 활용되는 구도이다.
중앙 하단의 배치는 좌, 우 대칭공간을 기점으로 긴장감이 강하게 느껴지는 특색이 있다.
중앙 상단 배치와 다른 점은 가장 안정감 있는 눈높이이면서도 그림을 정면으로 배치해 긴장감이 높은 구도이다.
(인물 사진에서 정면 사진이 측면 사진보다 강한 긴장감을 주는 경우와 유사한 예이다.)

- 안정감 있는 구도
- 주목률, 정독률이 높은 구도
- 전체적인 균형감을 유지하는 구도
- 이미지가 작을 경우 마침표 같은 느낌으로 정리될 수 있는 구도

안정감 있는 그림에 글씨 위치의 변화로 주목도를 높인 구도

변화가 크지 않은 그림과 글씨의 정면배치로 균형감을 주는 구도

그림 안에 글씨를 쓴 형식으로 형태가 더 주목되어 보이는 구도

그림의 강한 보색컬러와 짙은 먹색의 글씨를 하단배치하여 약
간의 긴장감과 주목률을 주는 구도

7. 일곱 번째 구도(가운데 왼쪽)

메인 이미지를 가운데 왼쪽 공간에 배치하는 구도

화면의 상황(넓이, 높이, 기타 형태 등)에 따라 같은 유형의 구도라도 다른 분위기를 줄 수 있으며, 내부에 얹혀지는 글씨나 보조그림들의 변화에 따라 새로운 분위기를 연출할 수 있는 구도이다.

- 수평선 느낌의 평온한 구도
- 압박감이 없어 안정감을 주는 구도
- 초보자들이 작업하기에 좋은 구도
- 오른쪽의 넓은 공간으로 생길 수 있는 여백처리에 대한 고민이 필요한 구도

붉은색의 무게감을 긴 글줄과 짧은 글줄
이 어우러져 수평적 균형감을 유지하고
있는 구도

그림 가까이에 글씨를 배치한 안정감을 주
는 구도로, 초보자들이 시도하기 편한 구도

다양한 그림을 조합할 경우 다소 단조로울
수 있는 부분을 글씨 크기와 컬러로 입체
감과 주목도를 높여주는 구도로 작업 시
남은 여백에도 신경을 써야 하는 구도

8. 여덟 번째 구도(가운데 오른쪽)

메인 이미지를 가운데 오른쪽 공간에 배치하는 구도

좌측 중앙 구도와 유사한 배치 같으면서도 화면 반응에서는 또 다른 느낌을 준다.
그림의 위치가 안정감을 주는 자리보다는 유동성이 있어 보이는 위치로 보인다.
이 구도는 무게감 있는 그림보다는 가볍고 유쾌한 느낌의 그림이 어울리는 구도이다.

- 넓이감을 표현하기 좋은 구도
- 평온한 구도
- 압박감이 없어 안정감을 주는 구도
- 이미지가 배치되어 있는 구도의 상태에서 글씨 배열을 잘 조절해야 하는 구도

이 구도는 상단 그림을 중심으로 하단공간을 확실하게 활용하려 할 때 자주 활용하는 구도이다.
그림의 무게 비중에 따라 나머지 공간과의 균형, 변화를 잘 조절해야 한다.

좌측으로 향하는 그림의 방향감과 그림을
보완해주는 글씨의 배치로 활동적이면서
안정감을 주는 구도

네가 다자라기전에
한번더 너를 안아도될까?

글씨의 수평적 배열과 동일한 시점의 그림
배치가 평온한 느낌을 주는 구도

기울어진 그림과 늘려 쓴 글씨로 넓이감이
느껴지는 구도

25

9. 아홉 번째 구도(한가운데)

메인 이미지를 한가운데에 배치하는 구도

그림의 직접적인 정면표현과 계산된 듯 짜여진 동일 크기 공간이 주는 긴장감이 강한
구도이다. 공간 크기의 변화가 거의 없으며 그림을 과감하게 어필할 수 있는 양면적
특성이 있다. 또한, 단순 심플하여 보편적으로 많이 활용하는 구도이다.

- 시선을 머무르게 하는 힘이 있는 구도
- 강조를 더욱 강조시켜 보이는 구도
- 한가운데에 이미지가 자리한 경우, 나머지 보조적인 이미지나 글씨들의 변화가 필요한 구도

그림 크기 및 글씨의 무게감이 시선을 집중시키는 구도

그림과 글씨가 중첩되었지만 연한 색감의 그림보다 좀 더 진한
글씨로 시선이 머무는 구도

한가운데에 배열된 평범한 구조에 붉은색 전각으로 변화를 시
도한 구도

강한 컬러들로 머문 공간을 꽃가지와 글씨로 분산시켜 단조
로움을 피하려 시도한 구도

10. 열 번째 구도(왼쪽 세로쏠림/오른쪽 세로쏠림)

전체적인 이미지를 왼쪽 또는 오른쪽 세로면에 쏠려서 배치하는 구도

그림을 한쪽에 배치시켜 좌, 우 측면이 그림과 공간으로 양분되는 유형이다. 수직적 성격의 공간으로 긴장감 고조와 원근 표현에 용이하다. 그림의 내부 구성에 따라 공간의 깊이가 달라질 수 있다. 다소 구성이 단조로울 수 있지만 단순 심플한 구도적 특성이 있다.

- 수직이 주는 강력한 에너지를 갖는 구도
- 주제를 더 부각시켜 포인트를 주는 구도
- 동적이며 다이내믹한 구도
- 높이를 강조하고 공간의 깊이를 강조할 때 효과적인 구도
- 사람의 시선, 새의 위치 등 공간의 확장성이 좋은 구도
- 방향성이 주는 힘이 강한 구도

공간과 그림이 양분되어 수직이 주는 강한 에너지를 갖는 구도로 글씨 내부의 폐쇄된 공간처리가 여백을 더 강조해준다.

심플한 그림 위에 수직으로 배치한 글씨로 깔끔하고 산뜻한 느낌을 주는 구도

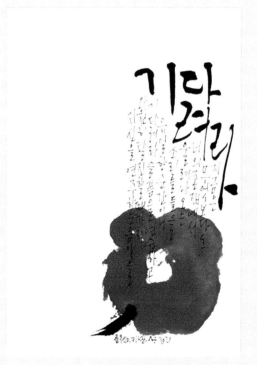

수직적 원근감이 강조된 구도로 각각의 그림 크기 차이로 공간의 깊이감을 더해주는 구도

주제를 부각시키기 위해 강한 색감과 굵은 글씨로 시선을 집중시키고 가는 글씨체로 그림과 글씨를 하나의 덩어리로 표현한 구도

11. 열한 번째 구도(가운데 세로쏠림)

전체적인 이미지를 가운데 세로로 배치하는 구도

좌, 우측 공간이 대칭으로 양분되어 긴장감이 감도는 구도이다. 그림이 균일된 범위로
통일감은 있지만, 반면에 화면구성이 단조로울 수 있어 그림 내부의 구성 변화에 신경을
써야 한다.
심플, 과감하며 직설적인 느낌이 강해 많이 활용하는 구도 중 하나이다.

- 수직이 주는 강력한 에너지를 갖는 구도
- 정직한 구도
- 시선을 머무르게 하는 힘이 있는 구도
- 높이를 강조하고 공간의 깊이를 강조할 때 효과적인 구도
- 가운데를 정확히 나눠놓은 구도는 시선이 분리되어 보일 수 있어 약간의 변화를 주며 작업하면
 좋은 구도

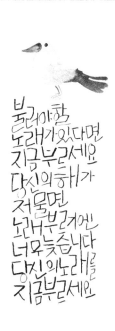

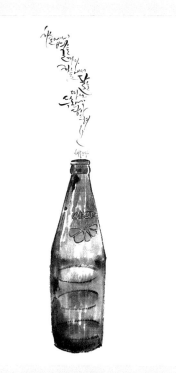

일반적으로 활용되는 수직배열로 시선이 머무는 정직한 구도

높이를 강조한 세로 구도로 정적으로 보이는 그림 위에 글씨를 지그재그로 배치하여 단조로움에 변화를 시도한 구도

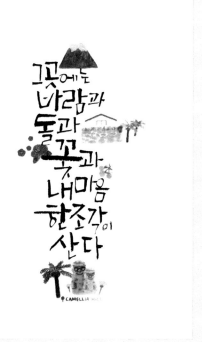

수직으로 길게 나열된 구성으로 단조로울 수 있는 요인에 다양한 그림들을 넣어 변화를 시도한 구도

글씨 크기, 그림 방향성의 변화로 평범한 세로 구도를 재미있게 구성한 구도

12. 열두 번째 구도(아래쪽 가로쏠림)

전체적인 이미지를 하단에 배치하는 구도

풍경화에서 많이 볼 수 있는 구성으로 우리 시점에 익숙하고 안정감을 주는 구도이다.
상승하는 방향감보다 좌, 우로 넓게 확산되는 수평적 방향감이 강한 구도적 특성이 있다.

- 일반적이며 안정감 있는 구도
- 상상의 여지를 주는 구도
- 여백처리가 되는 위쪽 공간은 아래쪽 이미지를 한층 더 부각시키는 힘이 된다.

글씨와 그림의 수평배치로 공간을 양분화
하였다. 글씨 배열의 변화와 그림 사이의
공간변화는 내부공간에 동적인 에너지가
되고 있다. 화분의 수직적 방향감은 정적
인 분위기에 활력을 주고 있다.

일반적인 구도로 글씨와 그림의 수평적
느낌에서 오는 안정감과 따뜻함이 느껴지
는 구도

공간이 양분되어 지루해질 수 있는 상황
에 다양한 필선 처리의 그림으로 변화를
시도하였다.
글씨를 그림 안에 하나의 필선으로 표현
해 보는 재미를 더해주고 있다.

13. 열세 번째 구도(위쪽 가로쏠림)

전체적인 이미지를 상단에 배치하는 구도

그림이 상단에 배치되어 바람막이 역할을 하여 하단 공간에 포근하고 안정감을 준다.

- 시선 끌기에 좋은 구도
- 넓은 풍경, 멀리 있는 이미지 등 배경표현에 좋은 구도
- 경우에 따라 하부공간이 화면 밖으로 확장되는 듯한 느낌을 주는 구도

그림을 푸른색으로 묶어 하단 공간과 수
평적 경계를 구분하고 있으며 평온한 안
정감과 원근감이 느껴지는 구도(글씨는
그림 안에 배치하여 단조로움에 활력을
주고 있다)

인물들의 시선과 방향감으로 동적인 느낌
을 주며 화면 밖으로 시선을 이동시키는
듯한 느낌을 주는 구도(글씨는 다소 부산
해 보일 수 있는 부분을 한데 묶어주는 역
할을 한다)

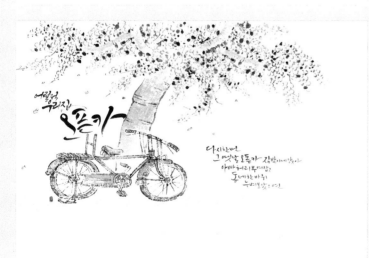

그림은 위쪽을 향하고 있지만 나무를 중
심으로 주변 대상들이 수평적 형태로 포
근한 공간으로 보이는 구도

14. 열네 번째 구도(가운데 가로쏠림)

전체적인 이미지를 중앙으로 배치하는 구도

그림을 중앙에 가로로 길게 나열하여 상, 하 공간이 양분되는 유형의 구성이다. 중앙에
수평으로 길게 배치되어 시점변화가 적은 관계로 그림에 통일된 안정감을 준다.
이 유형도 많이 활용되는 구성 중 하나이지만, 대상 내부의 밀도감 차이에 따라 전체
이미지는 달라질 수 있다.

- 수평적 구도가 가지는 안정적인 느낌
- 이미지가 기울어질 경우 불안해 보일 수 있는 구도
- 자칫 상하를 분리시키는 느낌이 들 수 있으므로 변화가 필요한 구도

길게 중앙에 배치된 단순명료한 구성으로
있는 그대로 보여주는 직설적 표현 구도

중앙을 가로지른 심플한 구도로 상하가
분리되는 느낌을 해소시키고자 다양한
이미지를 넣어 변화를 시도한 구도

건축적 구조로 느껴지는 형태로 수평적
구도의 안정감을 시도한 예시

15. 열다섯 번째 구도(대각선 구도)

전체적인 이미지를 대각선으로 배치하는 구도

원근감과 동선의 움직임이 강한 구도이다.

일반적으로 많이 활용하는 구도 중 하나로 대각으로 양분되는 공간의 비율 차이에 따라

전체 흐름은 달라진다. 그림을 상, 하, 좌, 우로 리듬감 있게 배열할 수 있는 활용성 큰 구도이다.

- 집중의 효과가 더욱 높아지는 구도
- 시선의 흐름을 유도하는 구도
- 큰 움직임을 만들어내는 구도

단순명료한 구성으로 그림과 글씨를 한 덩어리로 묶어 시선의
흐름을 유도하고 있다.

좌측하단에서 위로 뻗어가는 대각선 구도로 꽃잎 형상의 일부분
은 글씨로 표현하여 시선의 흐름을 자연스럽게 유도하고 있다.

대각선이 주는 강한 흐름에 글줄 흐름을 변화시켜 유연하게
표현하고자 한 예시

대각선 배치의 전형적인 예시로 원근감이 표현된 구도

16. 열여섯 번째 구도(전체분산 구도)

전 이미지를 화면 전체에 분산시키는 구도

그림의 배치를 산만하게 화면 가득 나열하는 구도이다. 앞선 장에서 제시한 일반적

구도 개념이 그림과 공간의 비율 관계에 집착했다면, 이 유형은 그런 범위에서 일탈한

유형이다. 화면 안에 주목을 끄는 그림이 없이 유사한 비율의 대상들로 배치되어 마치

패턴화된 문양처럼 나열된 구성이다.

이제까지 익숙한 구도에 비해 또 다른 느낌을 주는 구도이다.

예시작의 공통점은, 시선이 화면 안에 머무는 것이 아니라 화면 밖으로의 확장성이 강하다.

- 각각의 이미지들이 개별적으로 부각되어 보이는 구도
- 포인트 하고자 하는 부분의 강, 중, 약이 잘 조절되어야 하는 구도

화면 가득 글씨를 채운 상태로 자간, 글줄
의 관계를 벗어나 글자 하나하나 독립적
인 성격을 그대로 보여주고 있다

일반적 원근 처리보다는 설명적 나열을 통
해, 강아지 각각의 성격이 표현되어 있다.

글씨를 중심으로 타자기를 사방으로 배치
하여 마치 큰 사진의 일부분을 보는 듯 표
현되어 있다.

41

17. 열일곱 번째 구도(외곽쏠림 구도)

이미지를 화면 외곽으로 분산시키는 구도

그림이 사방으로 울타리처럼 배치되어 중앙 공간을 포인트로 살리는 구성이다.
이 유형도 자주 활용하는 구도 중 하나로 주목성이 강한 배치이다. 사방을 둘러싸는
그림의 밀도감 차이에 따라 많은 공간적 변화가 발생한다.

- 중앙의 여백처리로 인해 외곽의 이미지에 더욱 시선이 쏠리게 되는 구도
- 상상의 여지를 주는 구도
- 동적이며 다이내믹한 구도

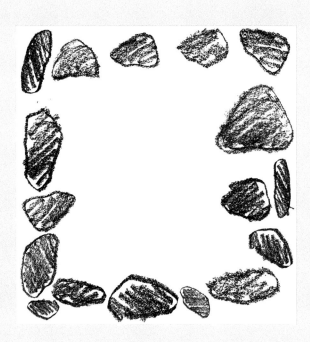

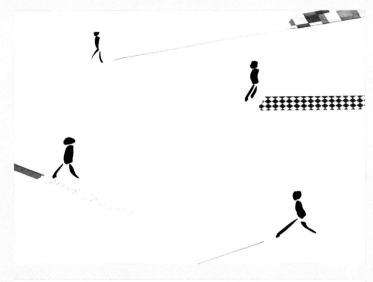

사면을 움직이는 인물의 방향감이 동적이
며 다이내믹한 구도

내부공간과 외부공간으로 구분지어진 그
림 중앙의 여백처리가 상상의 여지를 남
기고 있다.

다양한 선과 컬러의 외곽그림으로 중앙
공간은 오히려 포인트가 되고 있다.

글씨와 그림의
9가지 구성법

1. 첫 번째 유형

그림의 크기 및 위치는 고정하고 글씨체에 변화를 주어 다양한 느낌을 표현하는 구성

그림과 글씨체의 어울림에 대한 문제로 고민스러운 부분이다. 작업 순서로 보면,
첫째, 글씨를 먼저 쓰고 그림체를 그리거나, 둘째, 그림에 글씨를 맞추는 방법이다.
어떤 그림에 어떠한 글씨체가 어울린다고 답을 내기는 어렵다. 이 부분은, 작가나 감상자가
각자의 조형적 취향에 대한 문제로 옳고 그름에 대해 판단할 영역은 아니다. 다만, 손에 익숙한
글씨체에서 새로운 다양한 글씨체를 접목해 보는 것이 자신의 조형감각을 확장해 나가는
길일 것이다. 동일한 그림 바탕에 각기 다른 글씨체를 접목하면 화면의 분위기가 달라지는 것을
느낄 수 있으며 선호도의 차이는 존재한다.

2. 두 번째 유형

그림의 크기 및 위치는 고정하고 글씨 위치에 변화를 주어 다양한 느낌을 표현하는 구성

이 부분은 화면 구성에 대한 문제이다. 글씨의 위치 변화에 따라 그림과 글씨의 무게중심이 달라지며 또한 공간의 위치와 비중도 달라진다. 글씨의 위치 선택이 화면흐름에 변화를 줄 수 있다. 자신에게 익숙해진 구성 습관에서 벗어나 새롭고 다양한 위치를 시도해 본다면 더 좋은 구성감각을 키울 수 있을 것이다.
이 경우 좋고 나쁨의 문제보다는 어느 곳에 여백을 줄 것인지, 또는 추가 작업을 예상하여 위치를 선택할 문제일 것이다.

3. 세 번째 유형

그림의 크기 및 위치는 고정하고 글씨의 배열에 변화를 주어 다양한 느낌을 표현하는 구성

이 경우는 그림을 기준으로 하여 글줄 배열 상태에 따라 그림과 글씨가 어떤 상황으로
전개되는지, 이를 통해 화면 흐름에 미치는 영향은 어떠한지에 대한 페이지이다.
글줄 배열의 전개 상태에 따라 화면의 무게 중심 변화, 공간의 흐름 관계를 고민해 보자.
글줄의 배열은 화면의 정적인 또는 동적인 리듬감을 줄 수 있다.
글줄이 길어 행간을 자주 바꿀 경우, 글씨는 덩어리감이 되어 보이나
무조건 행간을 바꾸기보다는, 단어나 문장이 바뀌는 곳에서 이루어져야 한다.

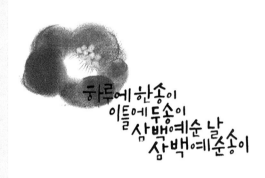

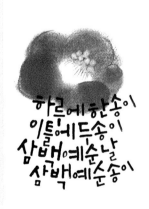

하루에한송이, 이틀에두송이
삼백예순날 삼백예순송이

하루에한송이
이틀에두송이
삼백예순날
삼백예순송이

하루에한송이
이틀에두송이
삼백예순날
삼백예순송이

4. 네 번째 유형

그림의 크기 및 위치는 고정하고 글씨의 크기에 변화를 주어 다양한 느낌을 표현하는 구성

화면에서 그림과 글씨의 비중 차이에 따라 무게감이 어느 쪽으로 기우는가에 대한 연구이다.
주체를 어디에 줄 건지에 따라 두 대상체(그림, 글씨)의 비율은 달라질 것이다.
그림은 크기뿐만 아니라 색상을 생각하여야 한다. 무거운 색감, 밝고 가벼운 색감을 고려해
글씨의 농도 및 크기도 결정해야 한다. 예시 작품에서 보이는 그림에 접목한 글씨의 크기와 굵기가
각각 어떠한 무게감으로 다가오는지 살펴보면 좋을 것이다.
경우에 따라서 키워드가 되는 단어 및 문장을 강조할 경우, 단조로움을 피할 수 있으며 문장의
주제를 드러내 보일 수 있다.

5. 다섯 번째 유형(글씨 응용편)

그림의 크기 및 위치는 고정하고 글씨의 다양한 변화(글씨체, 위치, 배열, 크기)에 따른 응용
(앞 1~4유형의 정리편)

글씨 크기, 배열, 글씨체, 위치 등을 복합적으로 적용하여 그 개별적 특성을 비교 분석해
보는 예시이다. 그림의 위치는 동일하지만 글씨의 배열, 글씨체, 크기, 위치 등이 달라지면서
화면의 분위기는 확연한 차이를 주고 있다.

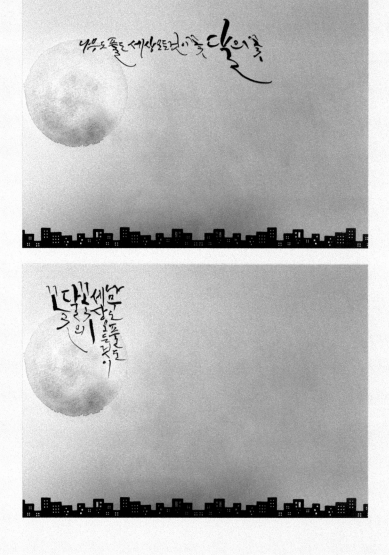

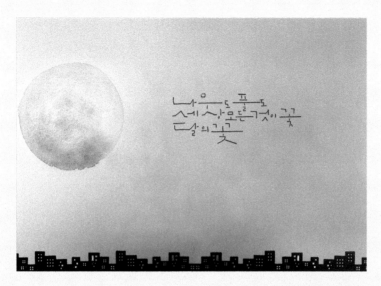

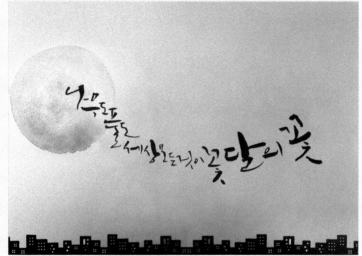

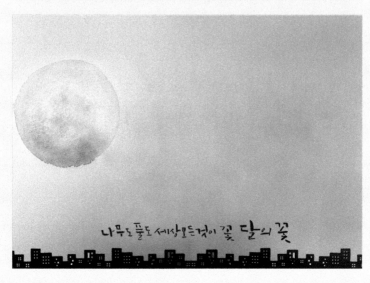

6. 여섯 번째 유형

글씨의 크기 및 배열 등 글씨에 관련된 사항은 전부 고정하고 그림의 크기에 변화를 주어 다양한 느낌을 표현하는 구성

고정된 글씨 위치에 그림 크기에 따른 화면의 상황이다.
그림이 글씨보다도 작게 시작하여 점차적으로 화면의 절반을 차지한다. 이 과정에서 공간의
비율이 차차 그림 쪽으로 무게감이 이전되고 있다. 또한 글씨와 그림의 비중도 달라지고 있으며,
공간의 시선 방향감, 사면의 공간크기도 변화되는 것이 보인다.
이는 글씨와 그림간의 무게감 차이뿐만 아니라, 공간과 그림의 비율관계로 인해 화면 전체의
분위기가 달라진다.

7. 일곱 번째 유형

글씨의 크기 및 배열 등 글씨에 관련된 사항은 전부 고정하고 그림의 위치에 변화를 주어
다양한 느낌을 표현하는 구성

고정된 글씨 위치에 그림을 사방으로 배치해 균형적으로 보이는 위치를 살펴보면 좋을 것이다.
화면구성의 출발점이며 가장 고민스러운 부분이다. 글씨와 그림의 조합관계는 상, 하, 좌, 우
거리감을 두고 배치하는 것인데, 이 배치의 차이에 따라 그림과 공간의 비중 및 위치 크기도
달라보인다.
예시 작품에서 보이는 것처럼 그림의 위치에 따라서 글씨와의 관계뿐만 아니라 공간의 시선
방향감도 변화되는 것을 느낄 수 있다.

8. 여덟 번째 유형(그림 응용편)

글씨의 크기 및 위치는 고정하고 그림의 다양한 변화(크기, 위치)에 따른 응용

(앞 6~7유형의 정리편)

이 경우는 여섯 번째 유형(그림의 크기 변화)과 유사한 것 같지만 글씨가 고정되고 그림의 위치, 크기가 달라지는 경우로 그림에 더 많은 변화의 요소를 갖게 되는 상황이다. 그림과 글씨의 비중 중에서 비중이 큰 쪽으로 무게감이 실리게 되고 공간을 차지하는 비중도 달라지며 그림의 위치와 크기에 의해 시선의 방향감도 달라진다.

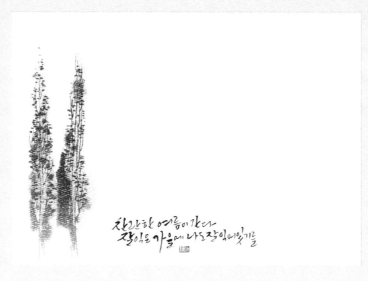

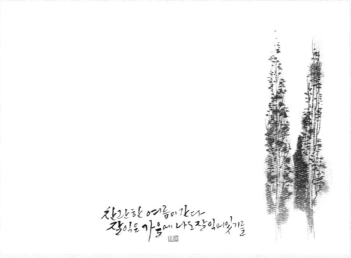

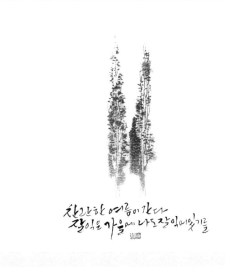

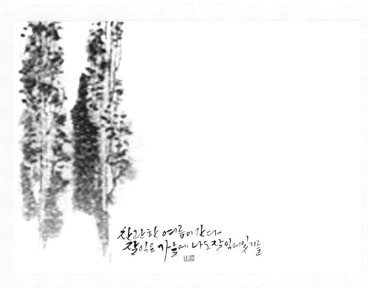

9. 아홉 번째 유형(글씨 및 그림 총괄 응용편)

글씨 및 그림의 위치, 크기에 변화를 줌에 따른 다양한 응용

(앞 1~8유형의 총괄 정리편)

이제까지 한정된 조건 속에서 화면을 구성하였다면, 이 경우는 제한 없이 복합적으로 표현해
본 페이지이다. 앞 유형(1~8유형)에서는 유사한 화면 비율의 예시 작품을 참고했지만
실제 작업에서는 다양한 화면 비율을 접하게 될 것이다. 여러 유형들을 참고하는 시간을 통해 자
신도 모르게 익숙해진 조형 구조를 조금씩 변화시켜 보는 것이 필요할 것이다.
예시 작품을 보면 제한된 조건의 구성보다 좀 더 자유로운 감각을 느낄 수 있다.

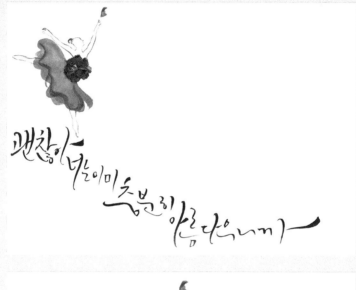

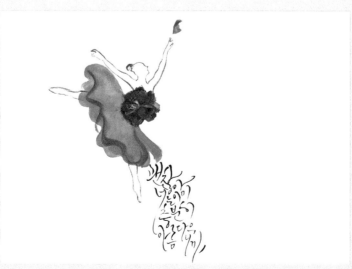

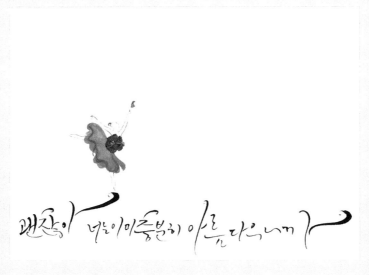

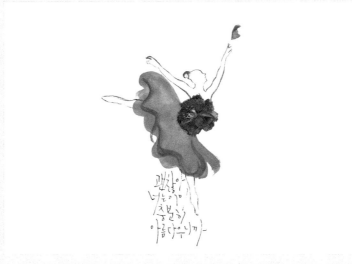

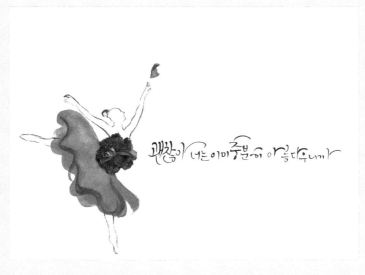

공간의 위치와 크기

1. 이미지와 공간의 비율 (1:1)

이미지와 공간의 비율을 1:1로 했을 경우

[예시 1]은 이미지가 가운데 위치한 경우로 이미지가 공간보다 상대적으로 크게 느껴지며, [예시 2]는 이미지가 한쪽 면에만 위치한 경우로 이미지와 공간의 크기가 이론적인 비율인 1:1 비율로 느껴지게 된다.

그것은 이미지와 공간의 뭉쳐짐과 흩어짐, 컬러, 위치에 따라 시각적으로 다르게 느껴지기 때문이다.

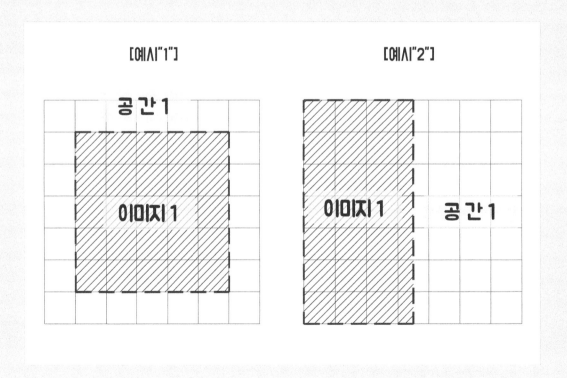

—
동일한 크기의 이미지를 [예시 1]처럼 이미지를 가운데에 배치해 이미지의 주목성을 강조하기도 하고 [예시 2]처럼 여백을 살려 또다른 느낌을 만들 수 있다.

오직 나 자신이고 싶다

꿈은 절망속에서 자란다

2. 이미지와 공간의 비율 (1:3)

이미지와 공간의 비율을 1:3으로 했을 경우

[예시 1]은 이미지가 가운데 위치한 경우로 이미지와 공간의 크기가 비슷하게 느껴지며,
[예시 2]는 이미지가 한쪽 면에만 위치한 경우로 이미지와 공간의 크기가 이론적인 비율인
1:3 비율로 느껴지게 된다.
그것은 이미지와 공간의 뭉쳐짐과 흩어짐, 컬러, 위치에 따라 시각적으로 다르게 느껴지기
때문이다.

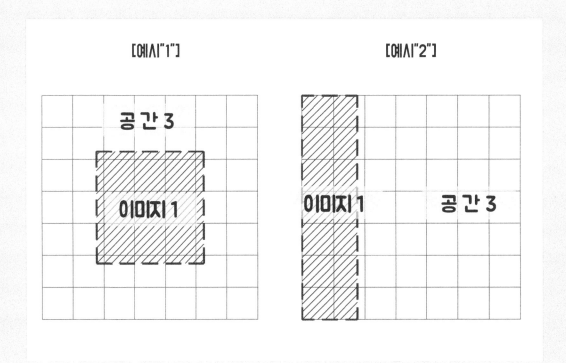

동일한 크기의 이미지를 [예시 1]처럼 이미지를 가운데에 배치해 배경과 동등한 균형감을 만들기도 하고
[예시 2]처럼 여백을 살려 또 다른 느낌을 만들 수 있다.

오직 나 자신이고 싶다

짧았던 여름이 간다
깊어질 가을에 나도 깊어져왔기를

3. 이미지와 공간의 비율 (1:5)

이미지와 공간의 비율을 1:5로 했을 경우

[예시 1]은 이미지가 가운데 위치한 경우로 공간의 크기가 비로소 이미지보다 크게 느껴지지만
큰 차이는 없어 보이며
[예시 2]는 이미지가 한쪽 면에만 위치한 경우로 이미지와 공간의 크기가 이론적인 비율인
1:5 비율로 느껴지게 된다.
그것은 이미지와 공간의 뭉쳐짐과 흩어짐, 컬러, 위치에 따라 시각적으로 다르게 느껴지기
때문이다.

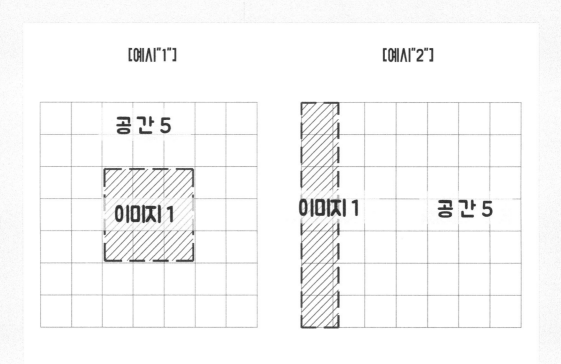

―
동일한 크기의 이미지를 [예시 1]처럼 이미지를 가운데에 배치해 주목성을 강조하기도 하고
[예시 2]처럼 한쪽 구석에 배치해 큰 공간의 여백에 의한 시원하고 탁 트인 느낌을 만들 수 있다.

4. 이미지와 공간의 비율 (3:1)

이미지와 공간의 비율을 3:1로 했을 경우

[예시 1]은 이미지가 가운데 위치한 경우로 이미지가 화면 가득 채운 것처럼 느껴지며,
[예시 2]는 이미지가 한쪽 면에만 위치한 경우로 이미지와 공간의 크기가 이론적인 비율인
3:1 비율로 느껴지게 된다.
그것은 이미지와 공간의 뭉쳐짐과 흩어짐, 컬러, 위치에 따라 시각적으로 다르게 느껴지기
때문이다

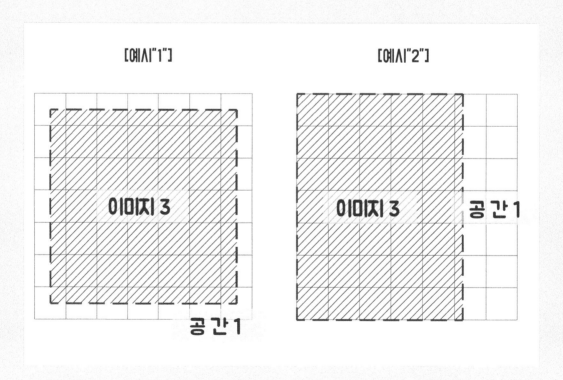

이미지의 크기가 공간의 크기보다 커졌을 경우 이미지를 [예시 1]과 [예시 2]에서 보이는 것처럼 여백에 의한
공간활용에 따른 느낌은 미미하며, 이미지의 컬러 및 명도에 따른 주목성의 차이만 느껴진다.

봄바람도 아닌것이
왜이리 설레게해
벚꽃도 아닌것이
왜이리 아름다워
그대는
봄인가

왜이리,
따사로워

마지막으로 나눌아노는 웃음이힘
어여러 전하이는 개달음의
환히 밝아오는
따뜻한
겨울빛

김달진, 겨울아침

5. 이미지와 공간의 비율 (5:1)

이미지와 공간의 비율을 5:1로 했을 경우

[예시 1]은 이미지가 가운데 위치한 경우로 이미지가 화면을 가득 채워 여백이 없는 것처럼 느껴지며, [예시 2]는 이미지가 한쪽 면에만 위치한 경우로 이미지와 공간의 크기가 이론적인 비율인 5:1 비율로 느껴지게 된다.
그것은 이미지와 공간의 뭉쳐짐과 흩어짐, 컬러, 위치에 따라 시각적으로 다르게 느껴지기 때문이다.
이미지와 공간의 비율이 5:1 이상인 경우는 [예시 1]과 [예시 2]에서 보이는 것처럼 이미지를 가운데로 위치한 경우와 한쪽으로 쏠려서 배치한 경우가 공간 활용의 차이에는 크게 차이가 없음을 알 수 있다.

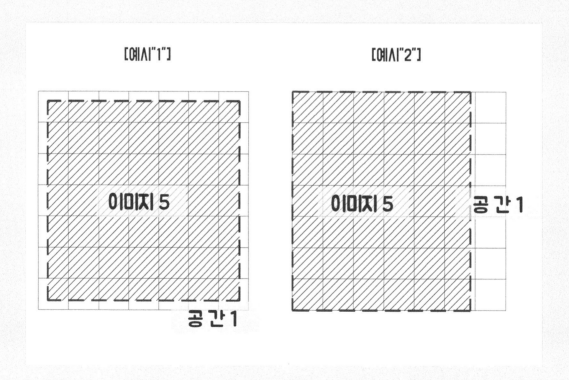

이미지의 크기가 공간의 크기보다 커졌을 경우 이미지를 [예시 1]과 [예시 2]에서 보이는 것처럼 여백에 의한 공간활용에 따른 느낌은 미미하며, 이미지의 컬러 및 명도에 따른 주목성의 차이만 느껴진다.

평범한 존재의 소중함

글씨와 그림의
비중에 따른 구성법

1. 그림보다 글씨에 중점

화면에서 그림과 글씨 중 어느 부분에 무게감을 실을 것인지 작업 전 미리 머릿속에 그려보는 것이 좋다. 예시의 경우처럼 글씨를 강조하기 위한 조건을 정리해보면,

첫째, 화면에서 글씨 비중을 크게 잡는다.

둘째, 글씨의 농도를 높이고 획에 굵은 느낌을 준다.

셋째, 화면에서 그림 비중을 적게 하고 색의 농담을 약하게 한다.

넷째, 그림 비중을 크게 잡을 경우는 단순하고 명도를 높여 글씨를 보조하게 한다.

다섯째, 그림이 작게 들어갈 때는 채도와 묘사력을 높여도 좋다.

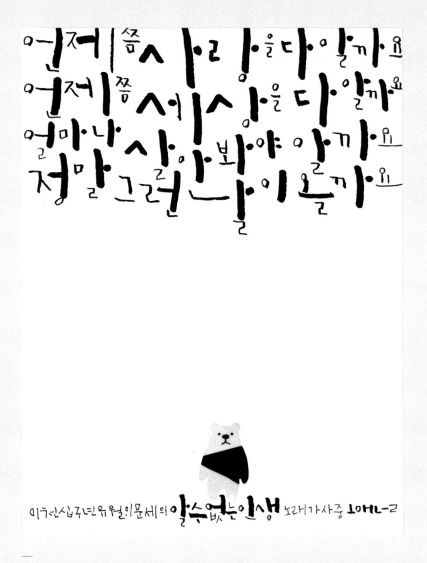

글씨가 차지하는 면적이 그림보다 클 경우 글씨가 돋보이게 되며 그림은 글씨를 좀 더 멋스럽게 해주는 보조 역할을 한다.

사랑하며
감사하며

그림의 면적이 글씨보다 클 경우라도 글씨의 농담 및 놓이는 위치에 따라 글씨가 돋보일 수 있으며, 그림은 글씨를 위한 보조적인 배경 역할을 한다.

2. 글씨보다 그림에 중점

글씨보다 그림에 중점을 둔 경우도 앞 장에서와 마찬가지로 그림과 글씨의 화면 구성이 매우 중요하다. 그림이 우선 작업된다는 전제하에서 그림의 비중과 위치, 색의 채도를 바탕으로 공간의 크기와 위치를 확인해 글씨의 자리를 설정하여 글씨의 농도, 크기, 서체, 글줄 배열 등 종합적으로 전체 화면의 균형감을 정리한다.

이와 반대로 글씨가 우선 작업되는 전제하에서 글씨와 그림이 혼합되어 구성되는 경우는 글씨 비중이 커도 글씨 획이 가늘고 여린 색이면 비중은 작지만 채도가 높은 그림 쪽으로 무게감이 기울 수 있다.

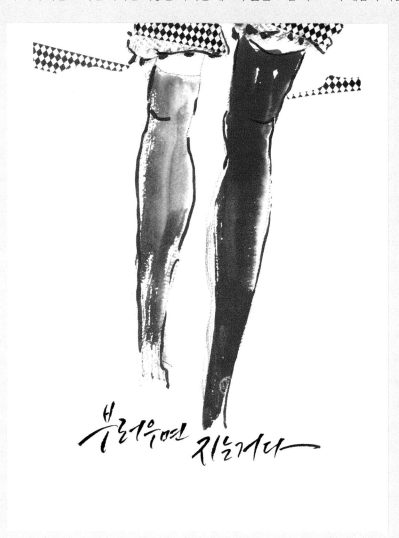

그림이 차지하는 면적이 글씨보다 클 경우 그림이 돋보이게 되며 글씨는 그림을 좀 더 멋스럽게 해주는 보조 역할을 한다.

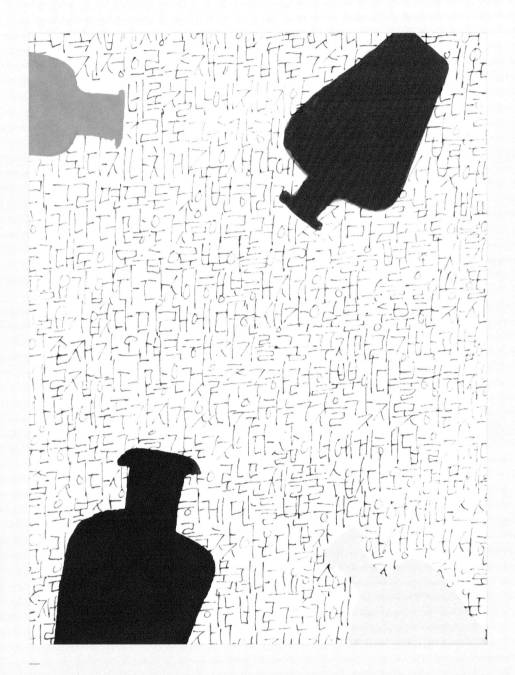

—
글씨의 면적이 그림보다 클 경우라도 그림의 채도 및 놓이는 위치에 따라 그림이 돋보일 수 있으며, 글씨는 그림을 위한 보조적인 배경 역할을 한다.

3. 그림과 글씨 둘 다에 중점

글씨와 그림을 함께 조합하여 구성한 경우이다.

이 두 개를 조합했을 때 나타나는 여러 상황을 정리해 보면 글씨와 그림의 비중관계, 화면의 위치,

글씨의 농도, 그림의 채도와 명도, 그림체, 글씨체 등 복합적으로 고려할 부분들이 많다.

이 둘의 특성을 살리면서 변화와 균형을 잃지 않고 조형적 완성도를 높여야 한다.

그림이 글씨 속으로 스며들 때는 균형감이 무너지지 않게 크기와 색의 강도 조절이 중요한 요건이다.

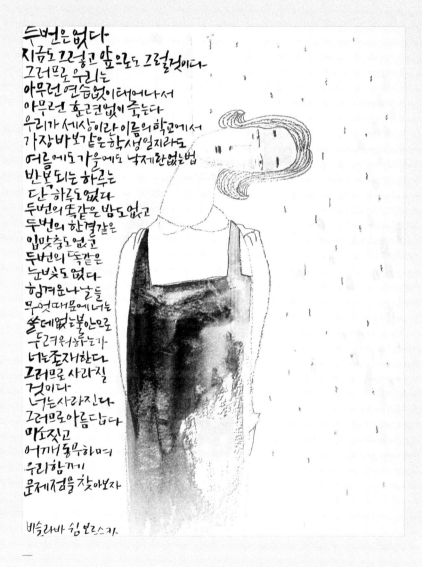

그림과 글씨가 화면의 좌, 우면에 각각의 고유한 영역을 가지고 있는 경우로, 그림과 글씨 어
느 한쪽이 두드러지게 돋보이지 않고 상대 영역을 부각해주는 역할을 한다.

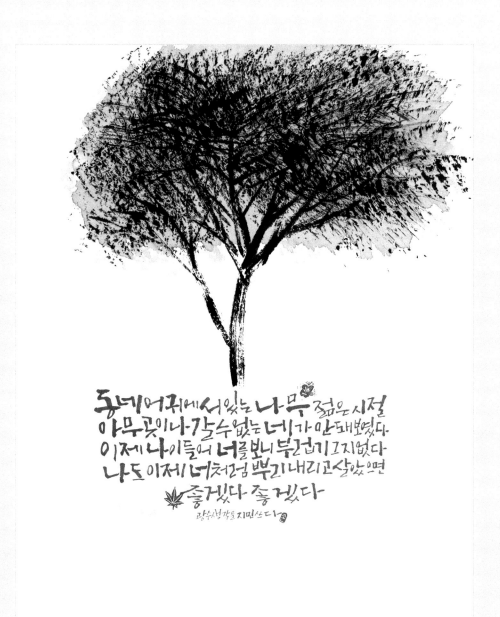

그림과 글씨가 화면의 상단과 하단에 각각의 고유한 영역을 가지고 있는 경우로, 그림과 글씨 어느 한쪽이 두드러지게 돋보이지 않고 상대 영역을 부각해주는 역할을 한다.

4. 그림의 채도에 따른 변화

그림의 선명도가 화면 흐름에 미치는 영향에 관한 문제이다. 선명도(채도)에 의해 그림의 원근감과 무게감을 감지할 수 있다. 선명도가 높으면 가까워 보이고 낮으면 멀리 있는 것처럼 보인다. 선명도가 높으면 바탕 톤과 명도 대비로 인해 주목성이 강해지며 낮아질수록 바탕의 명도와 비슷해져 그림의 비중이 커도 그만큼 존재감이 떨어진다. 예시에서 느낄 수 있는 것처럼 그림의 선명도는 화면의 생동감 있는, 또는 차분한 분위기 연출에 많은 영향력을 미친다.

이미지의 채도가 높은 경우

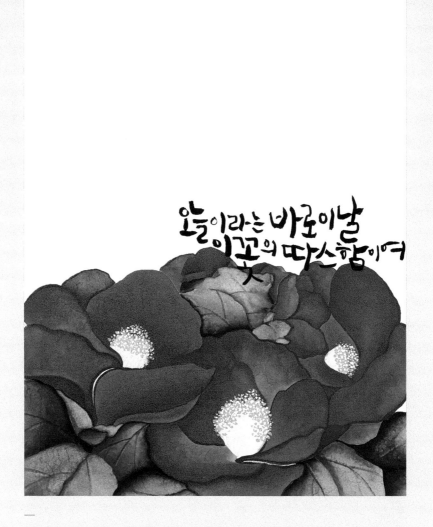

그림의 채도는 글씨의 느낌에 영향을 준다. 그림의 채도가 높을수록 글씨는 생기 있어 보이며,
반대로 그림의 채도가 낮을수록 글씨는 차분해보인다.

이미지의 채도가 낮은 경우

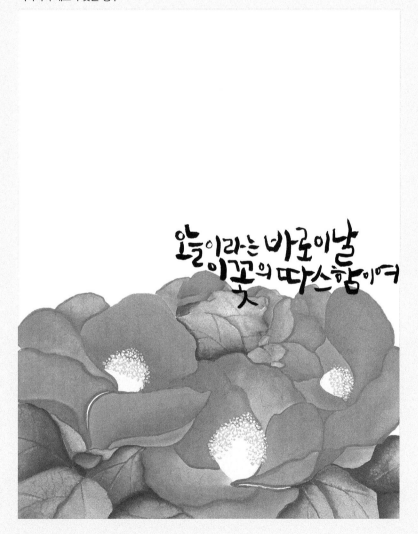

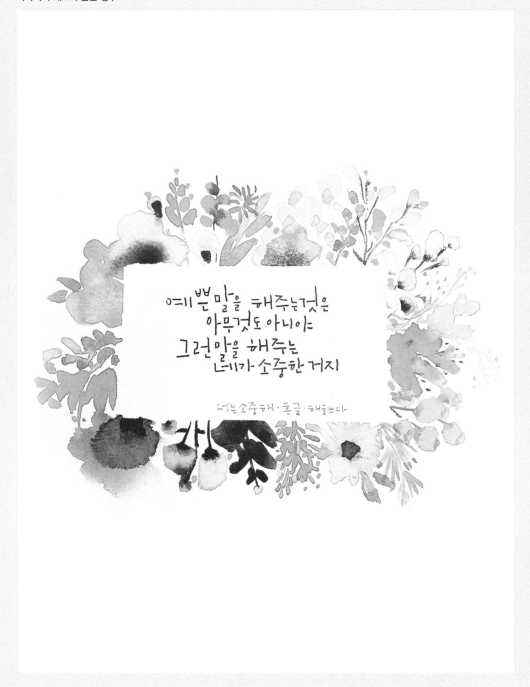

그림의 채도는 글씨의 느낌에 영향을 준다. 그림의 채도가 높을수록 글씨는 생기 있어 보이며, 반대로 그림의 채도가 낮을수록 글씨는 차분해보인다.

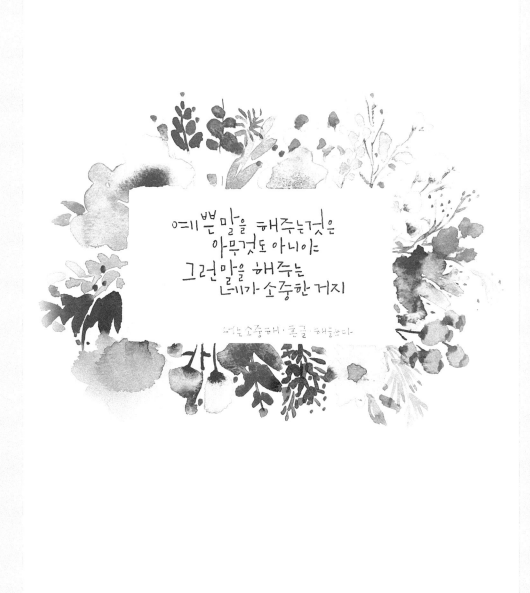

5. 그림의 외곽선과 글씨 굵기의 어울림

수묵 담채화는 보편적으로 선을 중심으로 그림을 잡아 나간다. 선의 굵기로 대상의 질감, 무게감 등을 감지할 수 있어서 선의 굵기에 따라 그림의 구조적 표정을 담을 수 있다.

예시 작품에서 보듯이 그림 외곽선의 굵기 차이로 그림의 다양한 표정변화를 느낄 수 있다.

여기에 어떤 굵기의 글씨 획과 결합되느냐에 따라 전체 화면의 분위기가 달라진다.

외곽선이 굵은 그림 + 굵은 글씨체

외곽선이 가는 그림 + 굵은 글씨체

외곽선이 일반 굵기인 그림 + 굵은 글씨체

외곽선이 없는 그림 + 굵은 글씨체

외곽선이 굵은 그림 + 가는 글씨체

외곽선이 가는 그림 + 가는 글씨체

외곽선이 일반 굵기인 그림 + 가는 글씨체

외곽선이 없는 그림 + 가는 글씨체

6. 그림과 글씨의 농담 표현

먹과 화선지는 매우 예민한 매체이다. 먹의 농담 차이를 이용하여 그림이나 글씨에 다양한 표정을 담을 수 있다. 동적이거나 정적인 표현, 거칠거나 부드러운 표현, 가볍거나 무거운 표현, 그리고 원근감 표현 등 먹의 농담 차이만 잘 활용해도 화면에 더 많은 이야기를 끌어낼 수 있다.

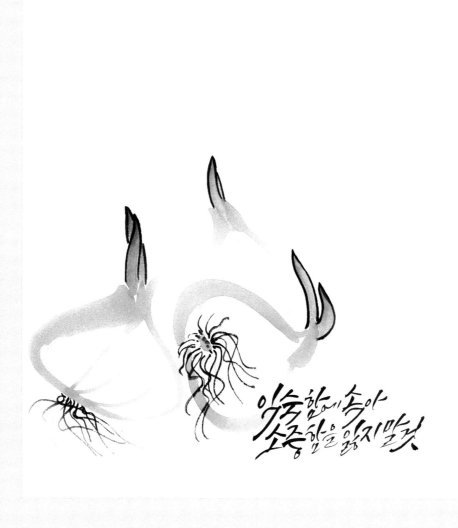

얄슝함에 속아
소중함을 잃지말것

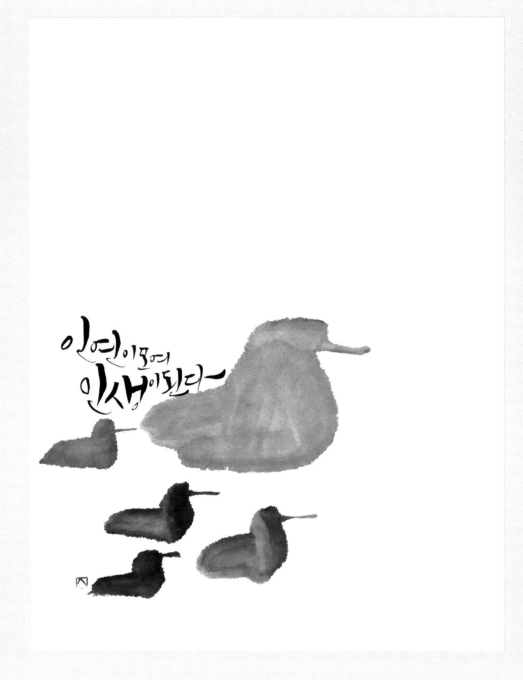

전각 및 사인 만들기

1. 작품 크기에 맞는 전각의 크기

종이 크기에 따른 전각의 크기는 다음과 같다.

종이 크기		전각 크기	
화선지 전지	140×70cm	2.1~3.0cm	(7~10푼)
화선지 반절	70×70cm 35×140cm	1.5cm 1.8cm	(5~6푼)
화선지 1/3지	70×46cm	2.1~1.5cm	(4~5푼)
8절지	21×30cm	0.9~1.2cm	(3~4푼)
16절지	15×21cm	0.9cm	(3푼)
엽서	10×15cm	0.6cm	(2푼)

2. 작품에서 전각의 위치

전각은 작품의 마침표와 같은 것으로 놓이는 위치에 따라 작품의 무게중심이나 집중도가
크게 달라진다. 보통은 작품의 무게감을 살펴서 그 균형을 잡아주는 위치에 찍으며,
때로는 변화나 강조를 표현하기 위해 찍기도 한다.
이렇게 해서 찍는 전각의 위치는 크게 세 부류로 구분된다.

- 이미지 내부에 찍기
- 이미지 가까이에 찍기
- 이미지에서 멀리 찍기

1) 이미지 내부에 찍기

전각을 이미지 내부에 찍을 경우, 이미지가 한층 더 부각되는 효과가 생긴다.
(이미지를 강조하고 싶을 경우에 사용한다)

인생은 평견빛이어야 즐겁다

2) 이미지 가까이에 찍기

가장 일반적으로 사용하는 방법으로 이미지 무게중심의 변화와 무게흐름의 강조를
위해 적용하기도 하며, 마지막 끝부분에 찍어 마침표와 같은 역할로 적용하기도 한다.

3) 이미지에서 멀리 찍기

작품의 순수한 느낌을 전달하기 위해 전각을 멀리 찍기도 하며, 이미지가 한쪽으로
쏠렸을 경우 균형을 잡아주기 위해 적용하기도 한다.

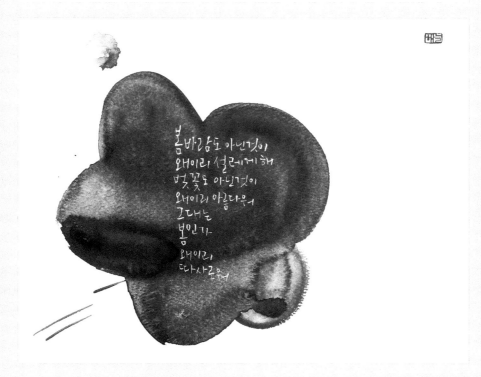

3. 전각 만들기

전각은 서화작품에 찍는, 전통적으로 내려온 사인 방식이다.

돌에 이름, 호 등을 새겨 작품의 한 부분에 찍는다. 이름은 음각(성명인), 호는 양각(호인)을 찍는데 두 가지를 다 찍거나 하나만 찍어도 된다.

또 하나, '유인'이라 해서 좋아하는 이미지를 새기거나 좋은 글귀를 새겨 찍기도 한다. 전각은 작품의 분위기와 작품 크기에 어울리는 것을 선택할 수 있게 다양한 서체, 크기로 준비해 놓는 게 좋다.

1) 이름으로 전각 만들기

2) 호를 이용한 전각 만들기

3) 기타 문구 및 기호를 이용한 전각 만들기

4. 사인 만들기

전각이 화면 분위기 또는 크기가 안 맞을 경우 직접 사인하는 방법도 있다. 한글, 한문, 영문 등을 쓸 수도 있으며 이름 획이 많을 경우 간단히 성 또는 초성만으로 구성할 수도 있다.
한글과 영문을 혼합해 구성해도 재미있다. 사인은 제한된 공간에 글자를 배치하는 직업이라 일반 글씨 작업과는 또 다른 맛이 있다. 사인은 작품을 대변하는 또 다른 얼굴이다.

1) 성과 이름으로 사인 만들기 (예 : 손, 손지민, 지, 민)

2) 이름 + 호로 사인 만들기 (예 : 손지민+해늘, 해늘)

3) 알파벳 및 기타

기초 구성법을 응용한
예시 작품

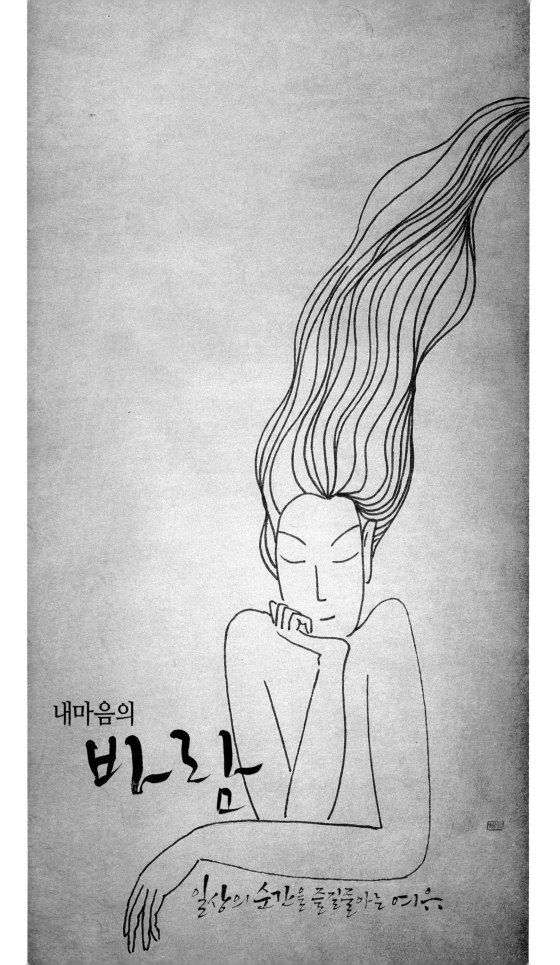

내마음의
바람

일상의 순간을 즐길줄아는 여유

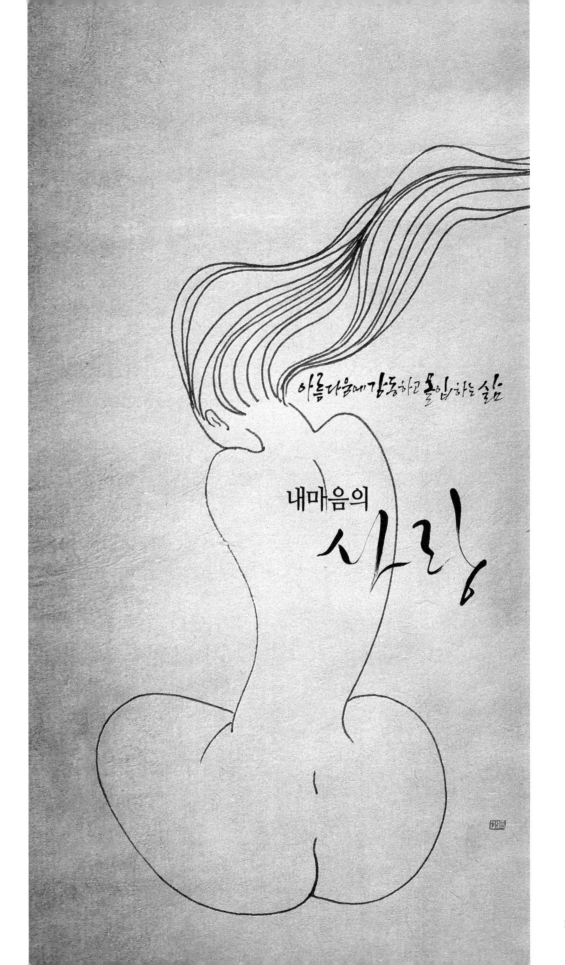

아름다움에 감동하고 몰입하는 삶

내 마음의
사랑

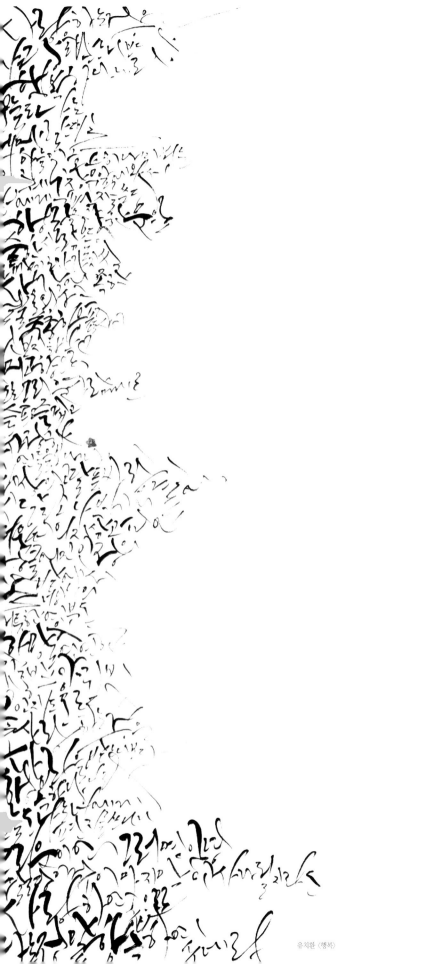

유치환 〈행복〉

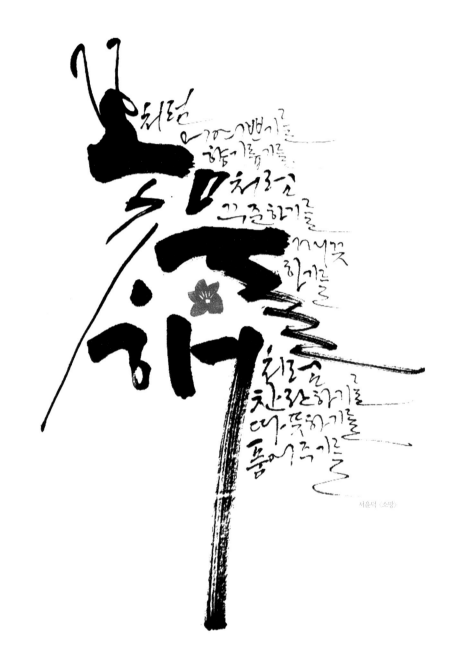

처럼
꽃 기뻐하기를
함께 즐기기를
처음
꼭 준하기를
깨끗
하기를

환하게
찬란하기를
따뜻하기를
품어주기를

서윤덕 〈소망〉

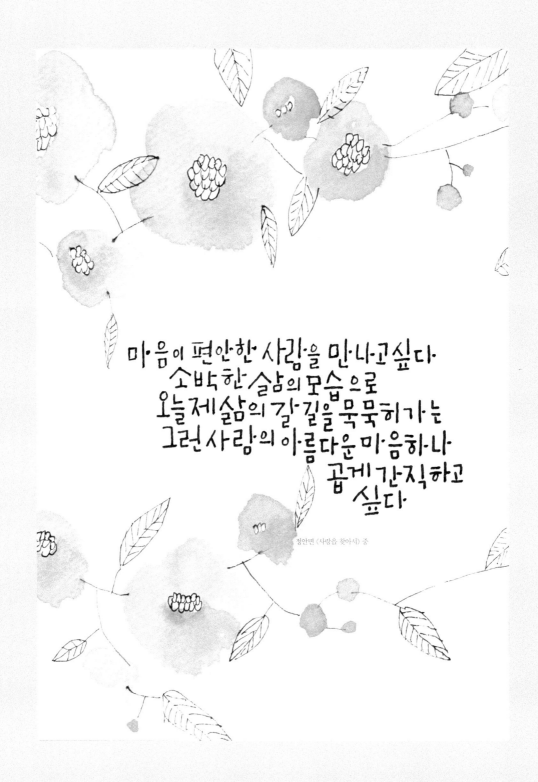

마음이 편안한 사람을 만나고 싶다
소박한 삶의 모습으로
오늘 제 삶의 갈길을 묵묵히 가는
그런 사람의 아름다운 마음 하나
곱게 간직하고
싶다

정안편 〈사랑을 찾아서〉 중

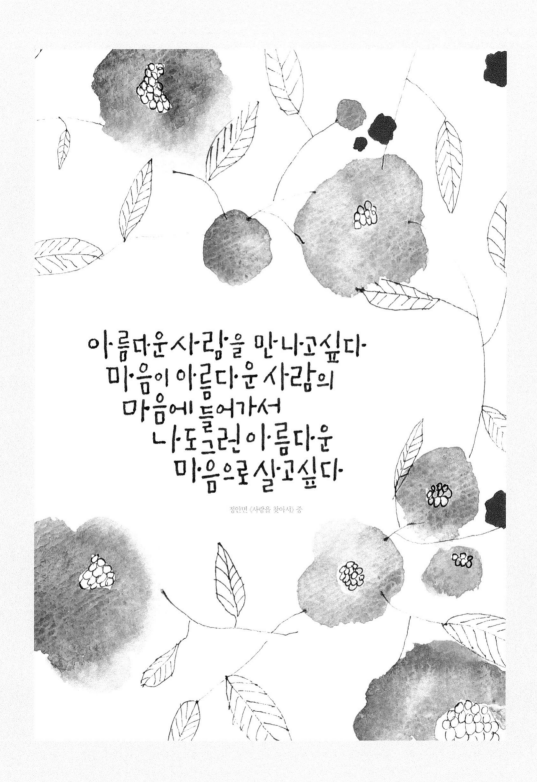

아름다운 사람을 만나고 싶다
마음이 아름다운 사람의
마음에 들어가서
나도 그런 아름다운
마음으로 살고 싶다

정인빈 《사랑을 찾아서》 중

109

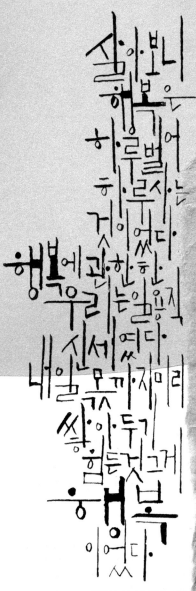

살아보니 행복은 어느 하루 별씨 루어였다 한 는 일은 오직 것에 관 행복 우리 신세 내일 못까지 미리 쌓아 두기 힘든 것 그게 행복이었다

정희재 《어쩌면 내가 가장 듣고 싶었던 말》 중

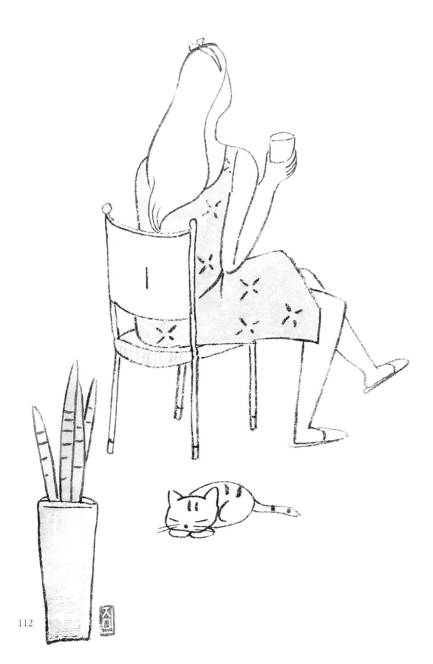

그리움

오늘도 계속아 들답이 풍

당신의발아래놓인수밀은어제는
기쁨과눅눅한슬픔의반복이었겠죠
뿌리깊은비통에휘청거리던그날도
당신이모르던사이에거름이되어
어여쁜꽃이되었잖아요
꽃에가시좀돋으면어때요
친그가시는당신을지켜줄거예요

김지영 《예쁜 것은 모두 너를 닮았다》 중

SONjimin

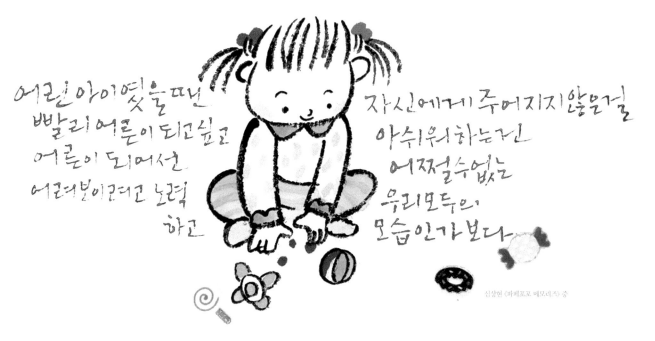

어린 아이였을 때면
빨리 어른이 되고싶고
어른이 되어선
어려보이려고 노력
하고

자신에게 주어지지 않은걸
아쉬워하는건
어쩔수없는
우리모두의
모습인가 보다

신상현 《파페포포 메모리즈》 중

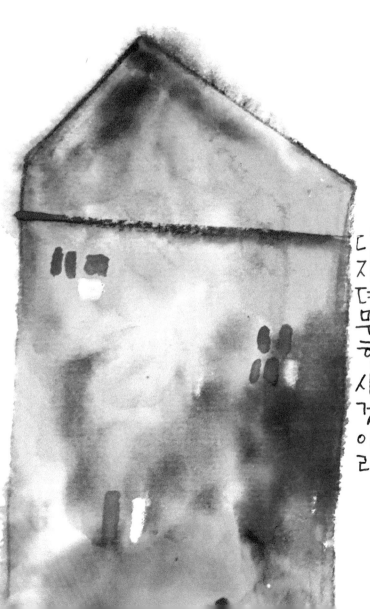

당신은게으른것이아니라지
지모른다. 익숙하게하던일
더지고 즐겁게하던 일들
무엇을 해야하는지알고있
할수없을때가있다 점점
사람을 만나는것도 귀찮
것도 즐겁지가 않다 숨을
아침이오지않기를 바라기도
라 마음이아픈것인지모른다

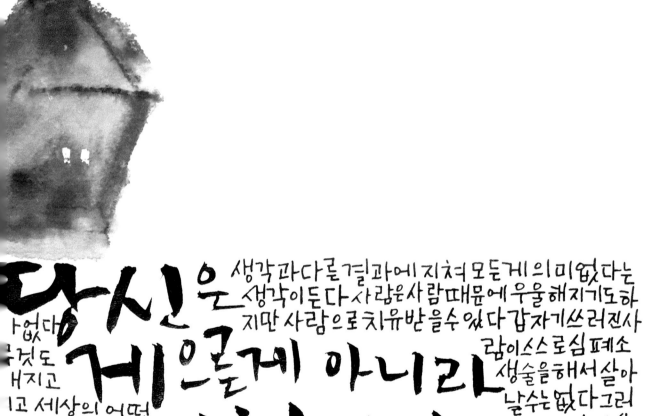

당신은
게으른게 아니라
지친거야

ㅏ없다
무엇도
버지고
ㅣ고 세상의 어떤
ㅏ 힘겹게 잠든밤
ㅣ이게 옳른것이 아니
노력한것들에 대하ㅓ

생각과 다른 결과에 지쳐 모든게 의미없다는
생각이 든다 사람은 사람때문에 우울 해지기도 하
지만 사람으로 치유받을수 있다 갑자기 쓰러진 사
람이 스스로 심폐소
생술을 해서 살아
날수는 없다 그러
니 쓰러지기 전에 살
펴주고 보듬어주어야
한다 김재식님의글 해봤다

117

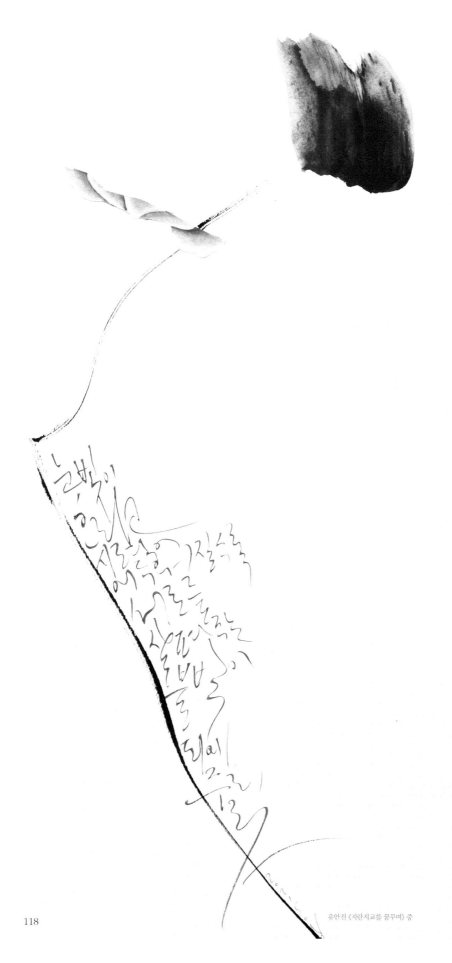

유안진 《지란지교를 꿈꾸며》 중

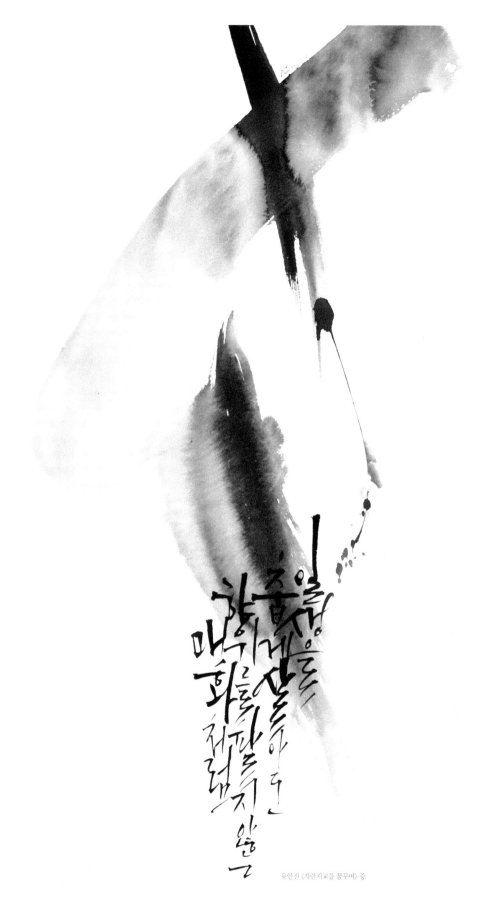

줄을 잡아 준
한 사람을 위해
마음의 촛불을 켜 놓지 않은

유안진 《지란지교를 꿈꾸며》 중

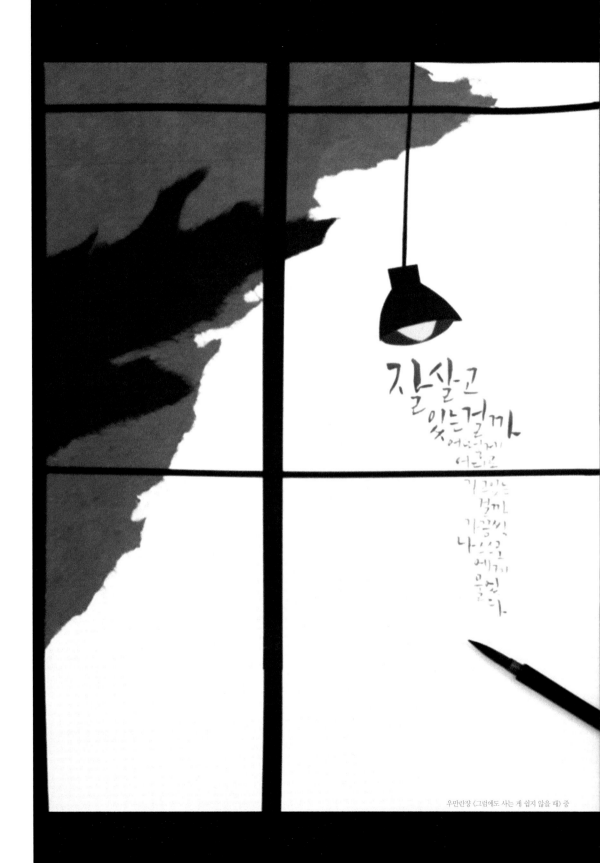

잘살고
있는걸까

우만란장 《그럼에도 사는 게 쉽지 않을 때》 중

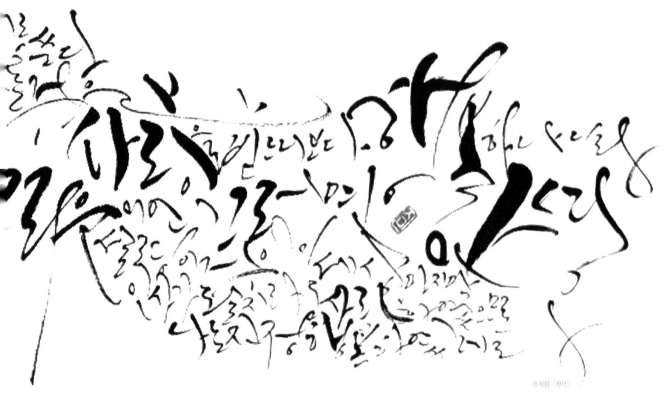

유치환 〈행복〉

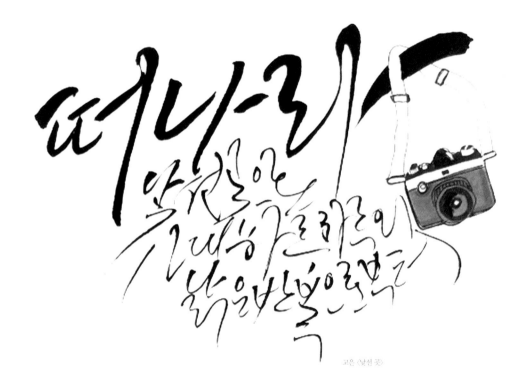

고은 〈낯선 곳〉

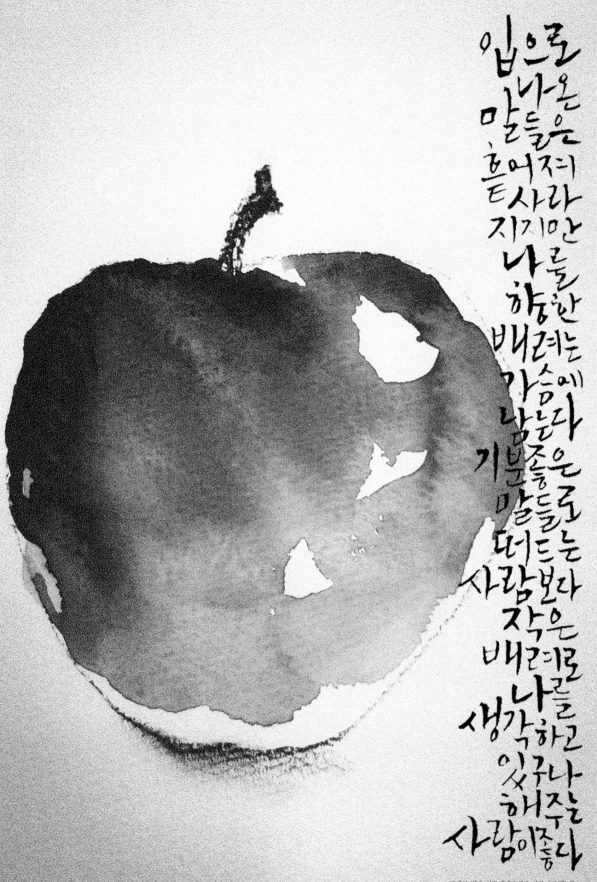

입으로 나온 말들은
흩어져 사라지지만
나를 향한 배려는
가슴에 남는다
기분 좋은 말들로
떠드는 사람보다
작은 배려로 나를
생각하고 있구나
해주는 사람이 좋다

김재식 《좋은 사람에게만 좋은 사람이 되》 중

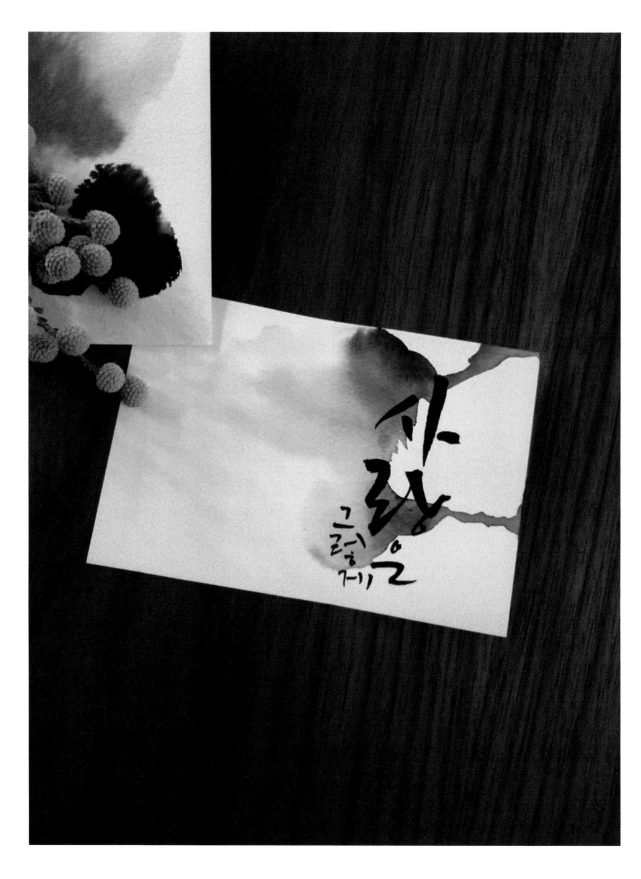

사랑은 입으로 말하여지고

사랑은 그럴 게

사랑은 어루만지는 일 불안한 마음을

선물 같은 오늘 하루도 행복하길 평화롭기를

전요의
무언가를
즐겁게
기다리는
것에
그 즐거움의
절반은
있다고
생각
해요

애니메이션 〈빨간 머리 앤〉 대사 중

그 즐거움이

일어나지

않는다고 해도

즐거움을

기다리는 동안의

기쁨이란

온전히

나만의

것이니까요

애니메이션 〈빨간 머리 앤〉 대사 중

llmm333@naver.com
+821025256663

134

Believe in yourself
listen to your gut
and do what
you
love

자신을 믿고, 직감에 귀 기울이고 좋아하는 일을 하라

I love you just the way you are

What is the you that you're dreaming of?

I hope to be stronger tomorrow

Erase all your sad memories

Have I lost myself or have I gained you

김광진 〈편지〉 가사

김수현 〈애쓰지 않고 편안하게〉 중

142

인생에서

가장

아름다운

시절을

보내고

있는

당신에게

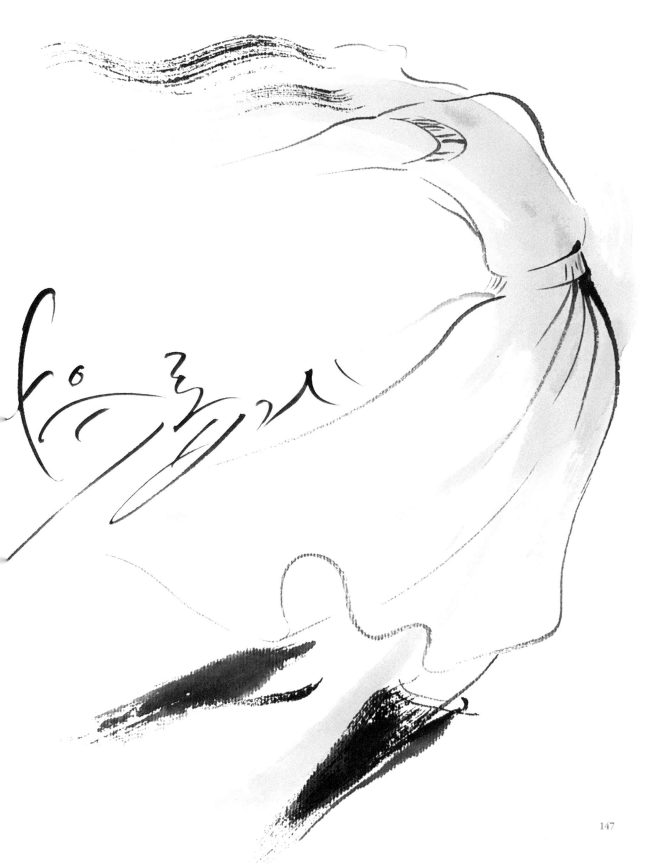

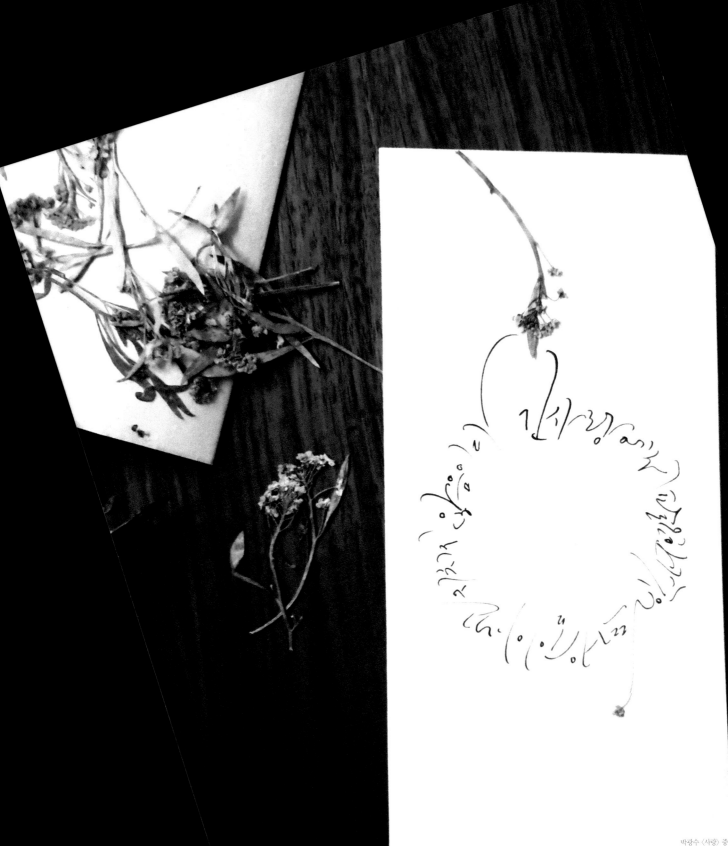

박광수 《사랑》 중

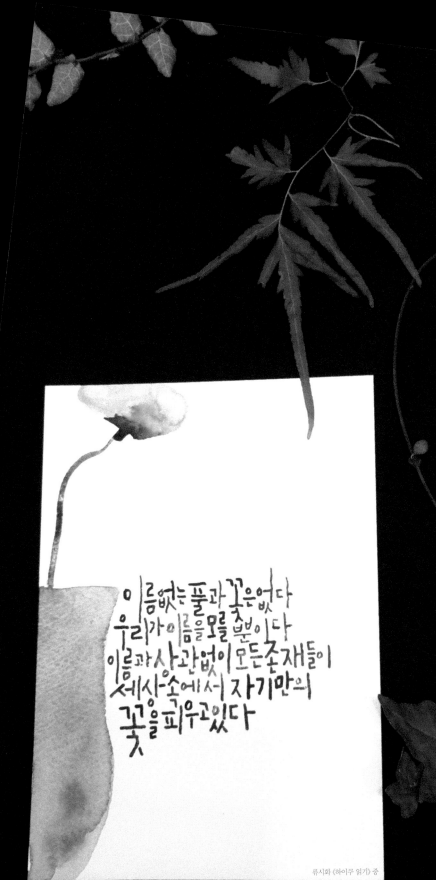

이름없는 풀과 꽃은 없다
우리가 이름을 모를 뿐이다
이름과 상관없이 모든 존재들이
세상 속에서 자기만의
꽃을 피우고 있다

류시화 《하이쿠 읽기》 중

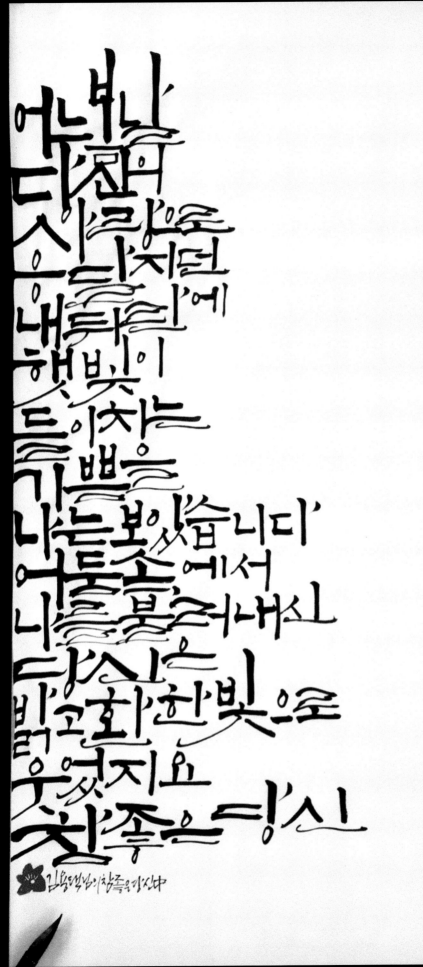

어느별에서

...

햇빛이
이차는
기쁨을
나는 보았습니다
에서
니를 불러내신
밝고 화한 빛으로
우었지요
친족은 당신

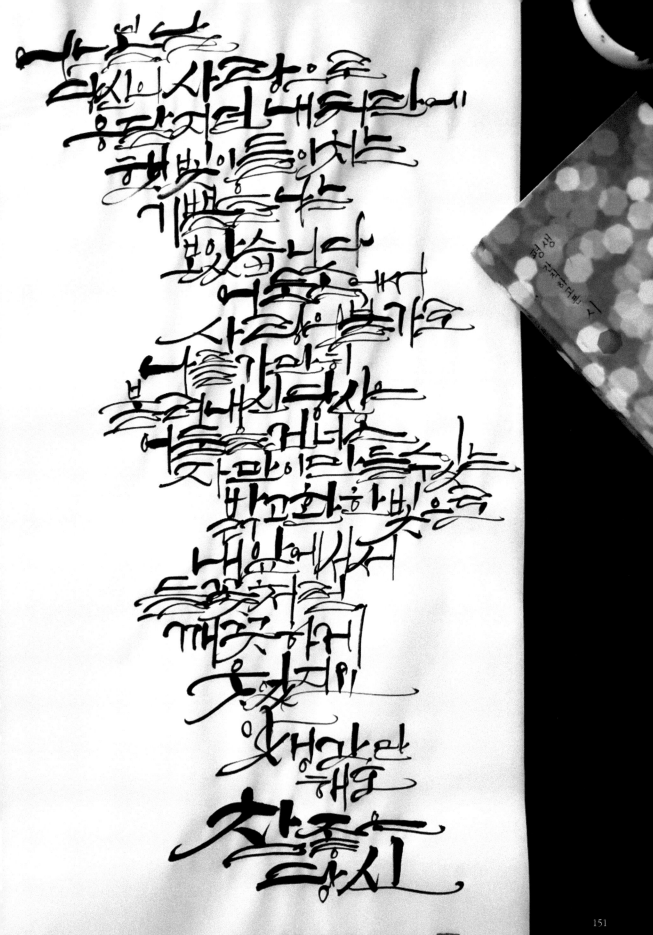

나보다

당신이 사랑함을

응답치려 내려가에

햇빛이 들어서는

기쁨을 누누

보았습니다

어둠에서

사랑할수가

나가마니

불로내진 형상

어둠에 너는

자마니 머들수있는

밝고 화한 빛을

내일에서저

드러기

깨끗하게

오시게

생각한 해요

참좋은당신

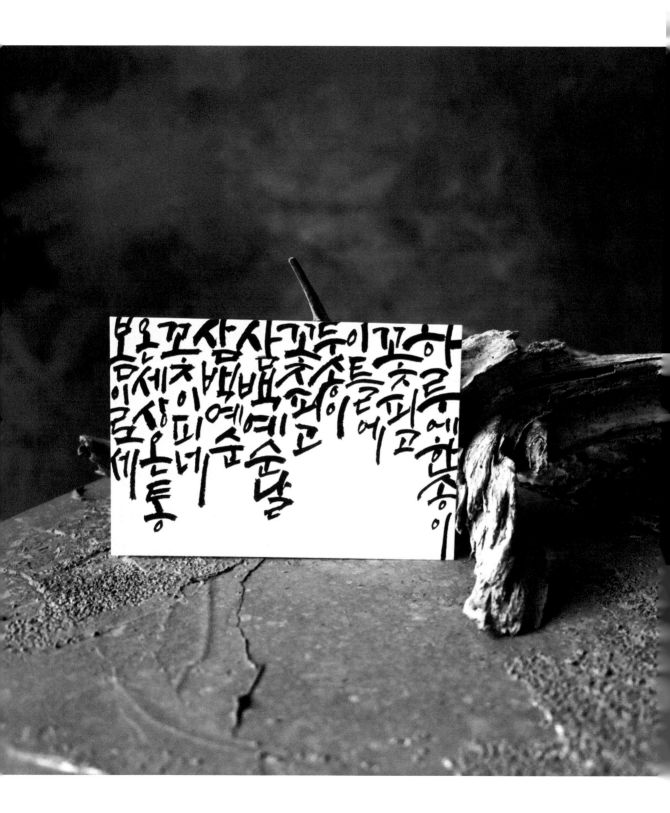

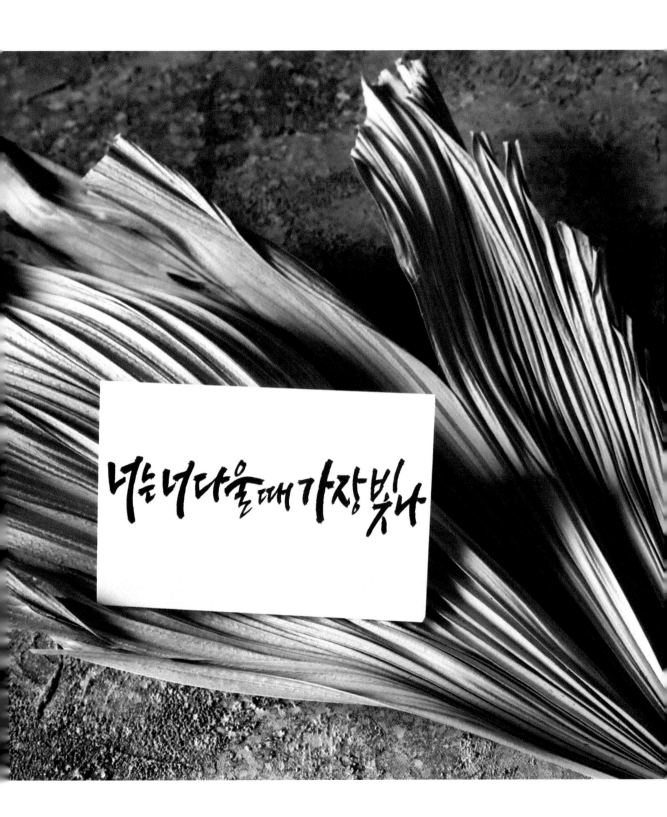

김제식 《나로서 충분히 괜찮은 사람》 중

이근배 《살다가 보면》 중

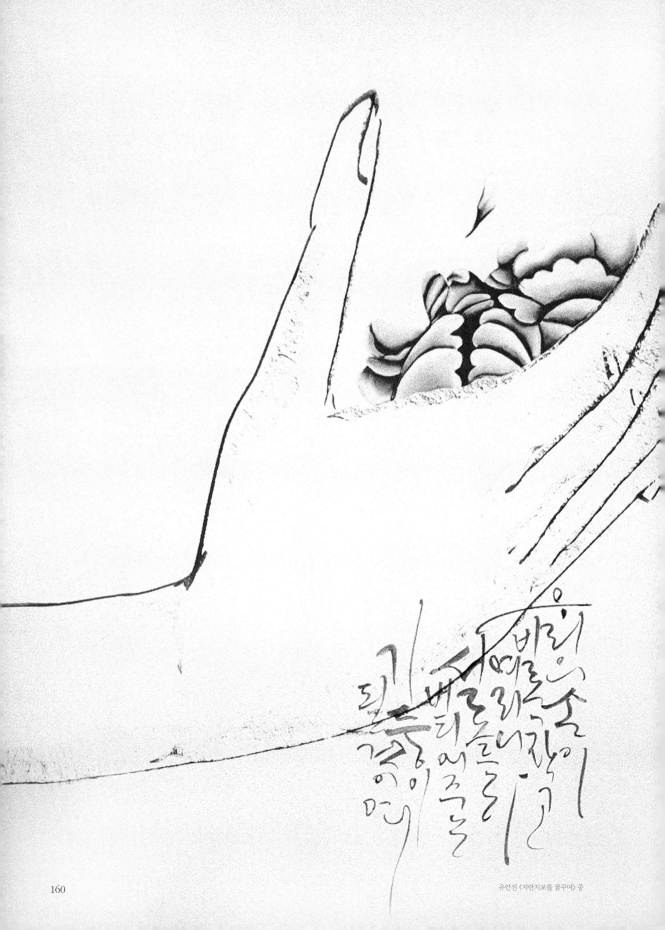

유안진 《지란지교를 꿈꾸며》 중

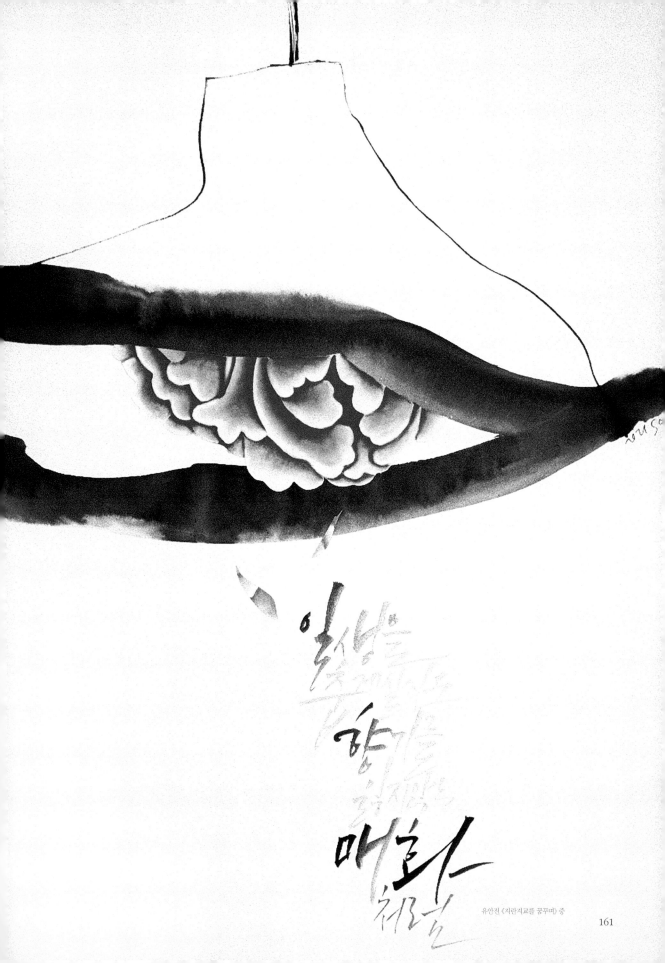

일생을
춥게 살아도
향기를
잃지 않는
매화처럼

유안진 《지란지교를 꿈꾸며》 중

161

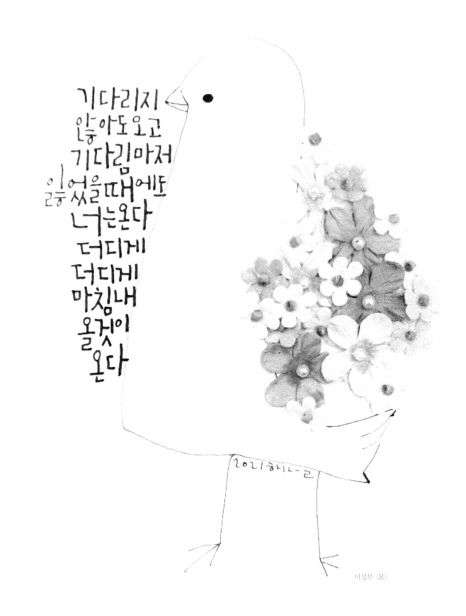

기다리지
않아도 오고
기다림마저
일쑤 썼을 때에또
너는 온다
더디게
더디게
마침내
올것이
온다

2021하나 ㄹ

이성부 〈봄〉

느리다고, 조금 늦었다고
모자란 법은 없기에
빠르다고, 조금 앞선다고
완벽한 법은 없기에

네가, 조바심낼 필요가
없는 이유야

안상현 《달의 위로》

Sonjimin

나는 배웠다
삶은 때로
두번째 기회를
준다는 것을

마야 안젤루 〈나는 배웠다〉 중

나는 배웠다
생계를
유지하는
것과
삶을
살아간다는
것은
같지않다는
것을

마야 안젤루 《나는 배웠다》 중

너를 넘어
나를 넘어

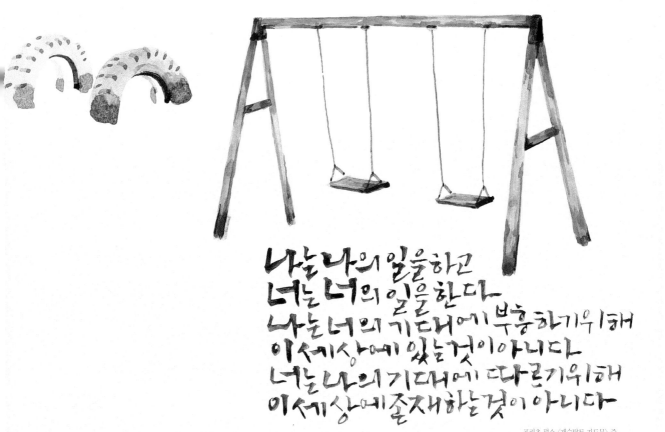

나는 나의 일을 하고
너는 너의 일을 한다
나는 너의 기대에 부흥하기위해
이세상에 있는것이 아니다
너는 나의 기대에 따르기위해
이세상에 존재하는것이 아니다

프리츠 펄스 〈게슈탈트 기도문〉 중

세상사람들모두정답을알긴할까
힘든일은왜한번에일어날까~
나에게실망한하루
눈물이보이기싫어
의미없이밤하늘만바라봐
작게열어둔문틈사이로
슬픔보다더큰외로움이다가와
수고했어, 오늘도
아무도너의슬픔에관심없대도

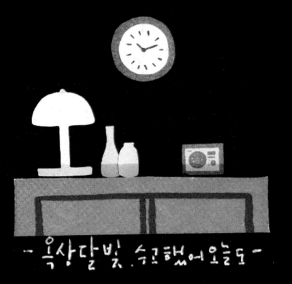

- 옥상달빛, 수고했어 오늘도 -

내가 가장
상처받는 지점이
내가 가장
욕망하는
지점이다.

The point
where I am most
wounded is the
point
I most crave

Park nohae. Reading while Walking along

걱정 없는
인생을 바라지말고
걱정에
물들지않는
연습을하라

– 알랭 바디우 –

바싹바싹
말라가는 마음을
남의 탓으로 돌리지마라 하고서는
스스로 물주기를 게을리

초심에 사라져가는 것을
생활탓으로 돌리지마라
애초에 깨지기 쉬운 결심에
지나치 않았던가

자신의 감수성 정도는
자신이 지켜라

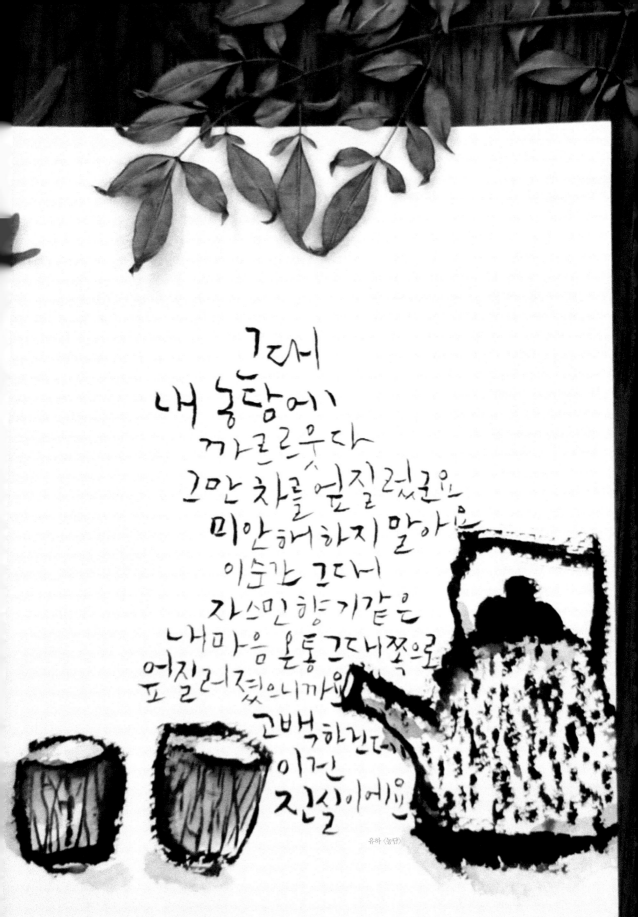

그대
내 눈망에
까르르우다
그만 차를 엎질렀군요
미안해하지 말아요
이순간 그대
자스민 향기같은
내마음 온통 그대쪽으로
엎질러졌으니까요
고백하긴데…
이건
진실이에요

유하 〈농담〉

175

언제나
너를
가르치는건
말없이
흐르는
시간
이었다

김정한 〈내 마음 들여다보기〉

조용필 〈그리운 것은〉 가사 중

글을 품은 밤

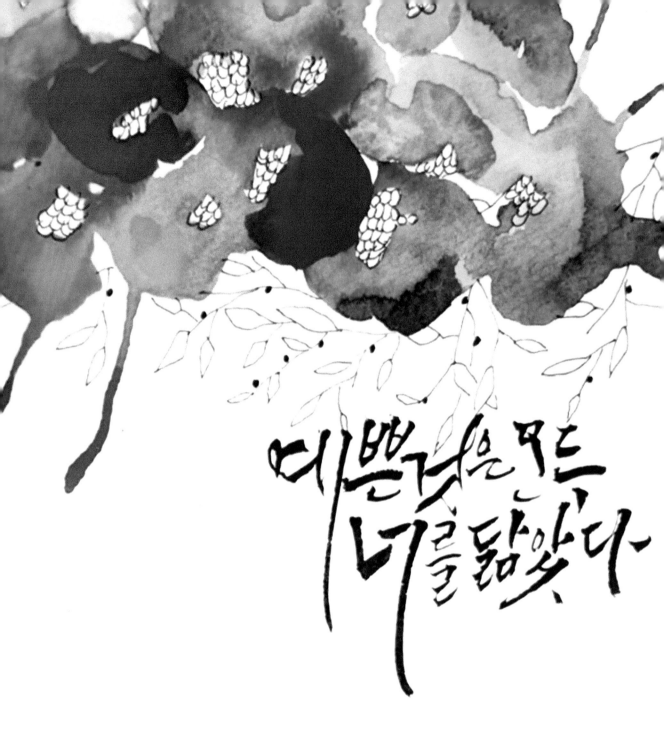

예쁜 것은 모두 너를 닮았다

유치환 〈행복〉

— 마야 안젤루 —

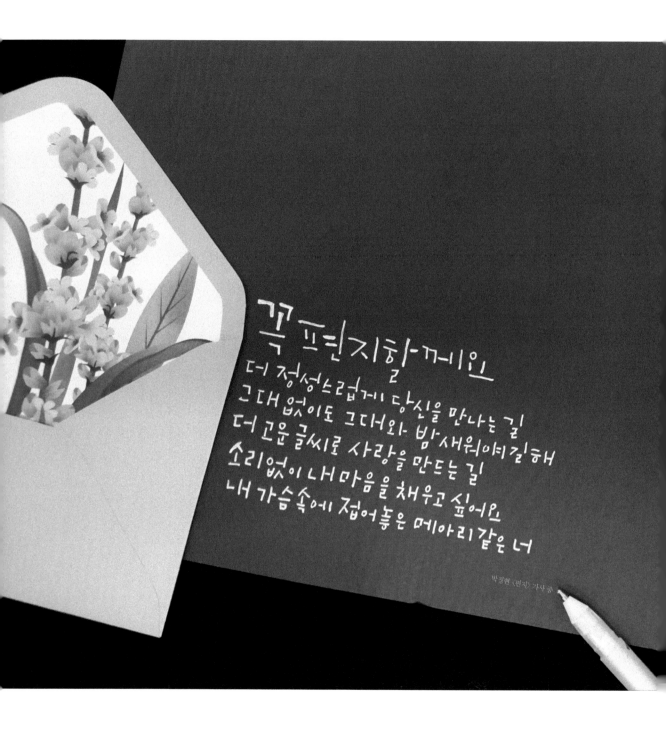

꼭 편지할께요
더 정성스럽게 당신을 만나는 길
그대 없이도 그대와 밤새워 얘기해
더 고운 글씨로 사랑을 만드는 길
소리없이 내 마음을 채우고 싶어요
내 가슴속에 접어놓은 메아리같은 너

박정현 〈편지〉 가사 중

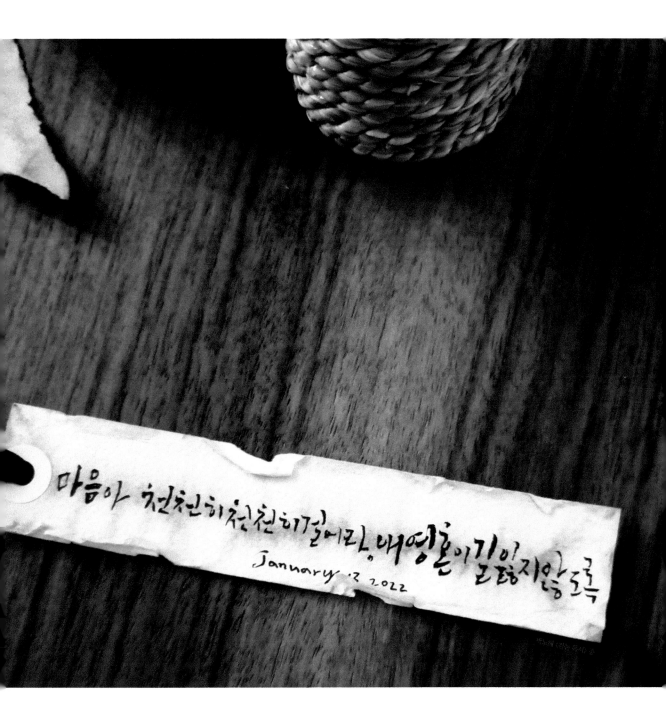

마음아 천천히천천히걸어라, 내영혼이길잃지않도록

January 13 2022

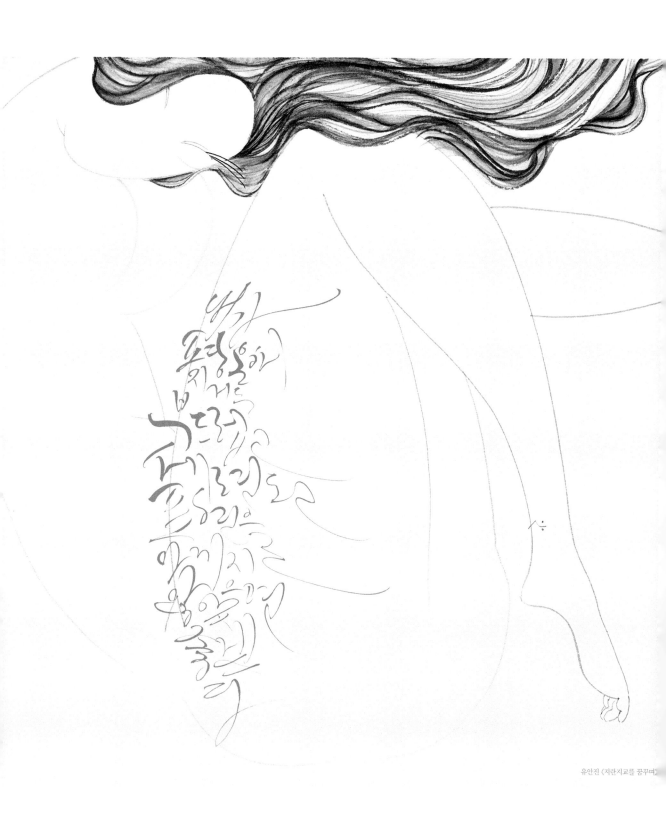

유안진 《지란지교를 꿈꾸며》

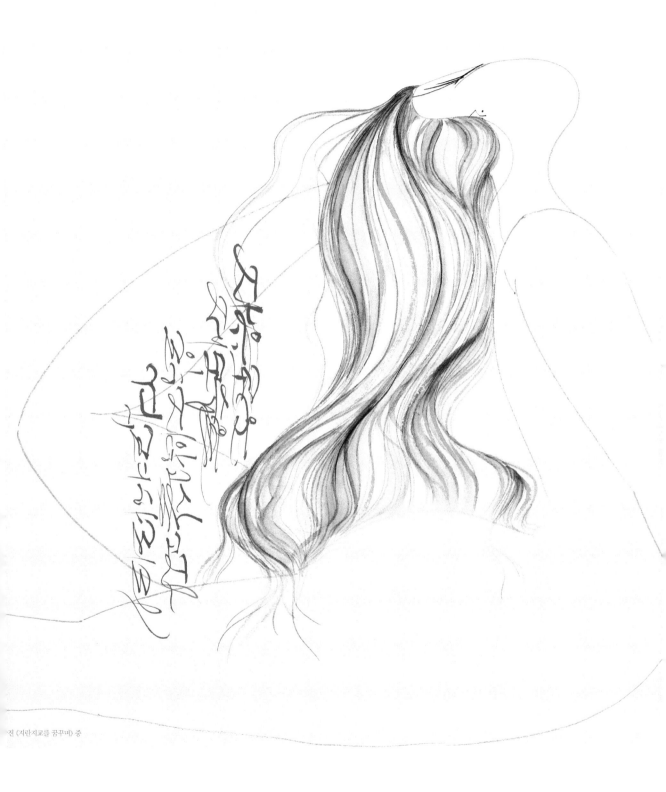

진 《지란지교를 꿈꾸며》 중

유안진 〈지란지교를 꿈꾸며〉 중

나무가 되라
쉼그늘이 되어주는
이되라
놓을 때 가려면
우아하게 떨어지는
이되라
변화를 기꺼이
맞아들이는.

시베인 아세라파 〈정원 명상〉

오늘 산다는건
출근도 안했는데
퇴근하고 싶은
마음이 드는것

지나간 시간이다.

진정 행복했던 그 시간들을

그때에는 모른다는 것.

오늘, 그대와 나는 행복한

시간을 살고있는 중입니다.

이천이십이년 여름의 중간쯤, 해늘 손지민 쓰다

당신만의

고래

당신을 위로할 고래가 살고 있나요

저자와의
합의하에
인지첩부
생략

손지민의 캘리그라피 & 그림의 기초구성

2022년 8월 20일 초판 1쇄 발행
2022년 10월 30일 초판 2쇄 발행

지은이 손지민
펴낸이 진욱상
펴낸곳 백산출판사
교 정 박시내
본문디자인 손지민 · 신화정
표지디자인 오정은

등 록 1974년 1월 9일 제406-1974-000001호
주 소 경기도 파주시 회동길 370(백산빌딩 3층)
전 화 02-914-1621(代)
팩 스 031-955-9911
이메일 edit@ibaeksan.kr
홈페이지 www.ibaeksan.kr

ISBN 979-11-6639-250-4 13640
값 21,000원

● 파본은 구입하신 서점에서 교환해 드립니다.
● 저작권법에 의해 보호를 받는 저작물이므로 무단전재와 복제를 금합니다.
 이를 위반시 5년 이하의 징역 또는 5천만원 이하의 벌금에 처하거나 이를 병과할 수 있습니다.